家庭美術館／美術家傳記叢書

線條 行走

楚 戈

蕭瓊瑞／著

國立台灣美術館 策劃　藝術家 執行

照耀歷史的美術家風采

「家庭美術館——美術家傳記叢書」於民國八十一年起陸續策劃編印出版，網羅二十世紀以來活躍於藝術界的前輩美術家，涵蓋面遍及視覺藝術諸領域，累積當代人對前輩美術家成就的認知與肯定，闡述彼等在我國美術史上承先啟後的貢獻，是重要的藝術經典，同時，更是大眾了解臺灣美術、認識臺灣美術家的捷徑，也是學子及社會人士閱讀美術家創作精華的最佳叢書。

美術家的創作結晶，對國家社會以及人生都有很重要的價值。優美的藝術作品能美化國家社會的環境，淨化人類的心靈，更是一國文化的發展指標，而出版「美術家傳記」則是厚實文化基底的重要工作，也讓中華民國美術發展的結晶，成為豐饒的文化資產。

Artistic Glory Illuminates History

In order to organize the historical archives of Taiwan art, *My Home, My Art Museum: Biographies of Taiwanese Artists*, a consecutive series that recounts the stories of various senior artists in visual arts in the 20th century, has been compiled and published since 1992. Accumulating recognition and acknowledgement for their achievement and analyzing their contributions to the development of art in our country, it is also a classical series of Taiwan art, a shortcut to understand the spirit and Taiwanese artists, and a good way for both students and non-specialists to look into the world of creative art.

Art creation has important value for the country and society from which it crystallizes, and for the individuals who create or appreciate it. More than embellishing our environment and cleansing our minds, a fine work of art serves as an index of the cultural status of a country. Substantiating the groundwork of our cultural progress, the publication of these artist biographies consolidates the fine arts development in the Republic of China, turning it into a fecund cultural heritage.

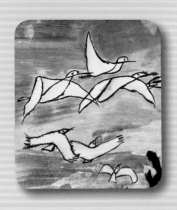

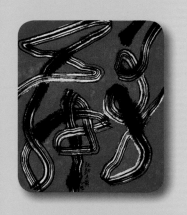

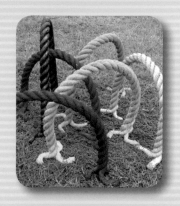

附錄

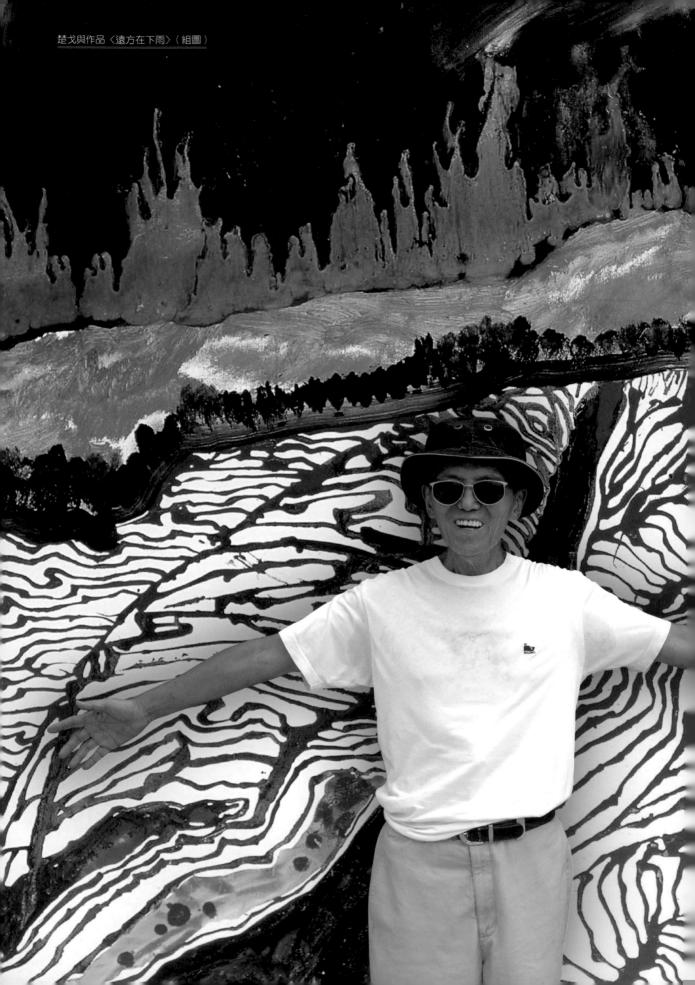

楚戈與作品〈遠方在下雨〉（組圖）

一、汨羅江畔的烽火童年

本名袁德星的楚戈，出生於湖南的湘陰縣（今汨羅縣），為家中長子；父親重視孩子的教育，從小就將他及弟弟送入當地的私塾讀書。楚戈的童年適逢中日戰爭，在當時惡劣的環境中，他學習的熱情卻從未被澆熄，除了廣讀古文詩書外，還讀了大批西方文學名著，更因認識了回鄉避難的北京大學教授宋容生，而接觸到《芥子園畫譜》和《古今名人畫譜》，使楚戈第一次認識到繪畫的絕妙。

[下圖]
楚戈年輕時的照片

[右頁圖]
楚戈　山水（局部）　早期畫作　水墨、紙本　尺寸未詳

在戰後臺灣畫壇，楚戈是一位傳奇性的人物。時而散文、時而現代詩、時而插畫、時而評論、時而古器物研究，又時而水墨、時而雕塑、時而版畫、時而陶藝，突然也玩起繩索裝置，最後甚至畫起了油畫⋯⋯。

文學界的朋友，不服氣楚戈，認為他的詩及散文，沒有受過正統的訓練，完全是野狐禪式的亂寫一通，偏偏他的散文寫得生動活潑、流暢真切；他的詩，密度凝鍊、意象萬千；學術界的朋友不服氣他，認為他缺乏學術的背景，看法大多出於主觀，偏偏他對古器物紋飾的研究，超越所有枝枝節節的考證，形成縱橫千古的文化體系，他的《龍史》一書，被認為是中國近代通識型大儒的最後一部鉅著。

而楚戈的水墨創作，藝術界的朋友也不服氣他，認為他的作品，完全出自率性、不夠專業；偏偏楚戈那不專業而形成的專業，反倒令某些自稱專業的畫家望塵莫及、自嘆不如。

楚戈，在戰後臺灣現代畫壇，集文學、評論、研究、創作於一身，是少有的類型；但更重要的，是他將所有領域，形成「吾道一以貫之」的思想體系，這是其他藝術家所無以得見的一種傑出成就。

楚戈，這位1949年隨軍隊乘艦、由上海渡海來到臺灣的少年，是如何以他個人的毅力，克服極度困乏及惡劣的環境挑戰，成就讓人

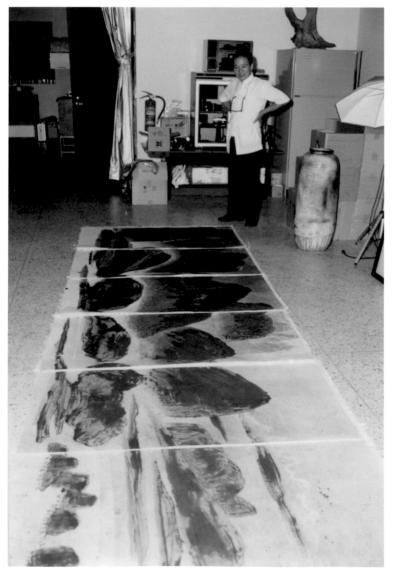

楚戈與其長幅畫作

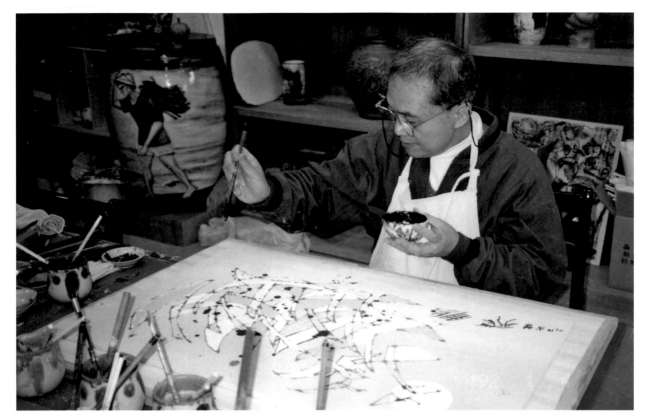

楚戈創作繪畫時的神情

刮目的藝術成果、創造令人驚艷的「火鳥傳奇」？這是關懷文化藝術的
人們，所共同好奇、提問的課題。

▌挑戰困乏惡劣環境

　　1931年，是蔣介石領導下的黃埔軍隊，完成北伐、全國暫歸一統的
第五年。3月23日，原名袁德星的楚戈，出生於湖南一個歷史上知名的縣
份，也就是戰國時期楚大夫屈原殉江的地方——湘陰縣，今改汨羅縣。
詳細的地點應是：湖南省湘陰縣白水鄉的北沖，楊家大屋邊一戶貧窮的
小農家。

　　楚戈是家中的第一個男孩子，之後陸續又有了三個弟弟和一個妹
妹。在鐵路局工作的父親，重視孩子的教育，極早就送楚戈和他的弟

弟，進入當地的私塾唸書，背了一些《三字經》、《幼學瓊林》、《論語》等古書。

不久，戰爭轉遽，中、日之間爆發第一次長沙會戰，兩軍在汨羅江附近的歸義正面交鋒，國軍險勝，擊退來襲的日軍；但楚戈的家鄉慘遭破壞，全家只得搬到祠堂暫住，也順便入學祠堂裡的初級小學。這年楚戈十一歲，已經唸過三年私塾的楚戈，面對初級小學那些新式課本中的文字：「小貓叫、小狗跳」等，十分不耐，心中自認：「這種『書』我也可以寫！」

但到底十一歲的小孩還是天真而頑皮的，這年秋天，楚戈和弟弟及村童一起上山挖樹根，準備冬天烤火用。到了山下，楚戈和二弟吵了一架，楚戈一時

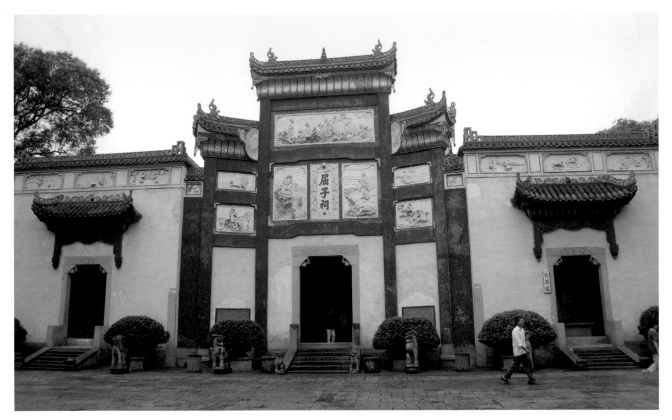

氣憤揮拳打了弟弟一拳。回家後，弟弟半夜發高燒、咳嗽，怎麼也醫不好，一個星期後就去世了，年紀僅八歲。弟弟的猝逝，成了楚戈一生最大的傷痛與內疚。

　　窮苦人家，只能有一個人可以上學讀書，原本父親和三位叔叔都看好二弟的聰穎，準備讓他唸大學；如今弟弟早夭，唸書的責任便落到楚戈頭上。

▍認識繪畫的絕妙

　　第一次長沙會戰過後第二年（1941），日軍再度大舉進攻長沙，戰場就在楚戈家的村子裡。雙方激戰，死傷人馬不少。田裡就有六匹關東大馬的屍體；老屋樟樹下還留有焚化日軍屍體的灰燼。據躲在叢林中逃

過一劫的堂哥回來心有餘悸地陳述：「他清楚聽到日軍焚燒未完全死去的同伴淒厲的嘶喊聲……。」這也是楚戈對戰爭殘酷的深刻記憶。

這年冬天，有一位遠方的大和尚雲遊過境，見到楚戈，認為有佛緣，想求他隨自己出家，但因楚戈母親寧死不從，因而作罷。

倒是一位自北京大學回鄉避難養病的宋容生教授，為楚戈帶來了新知識。楚戈隨著宋先生學習《左傳》、《詩經》；但更有趣的是，宋先生收藏了許多北京故宮的出版品和文物圖片，也說了一些胡適、徐志摩的故事。同時，宋老師家中的《芥子園畫譜》和《古今名人畫譜》，也讓童年的楚戈第一次認識到繪畫的絕妙，也學著塗鴉。擅長湘繡的母親成了第一位能欣賞楚戈畫畫的人；父親則生氣地責備他不認真讀書，白白地浪費了習字的紙墨。

[上圖]
清精印本《古今名人畫譜》第一集內頁書影
[中圖]
楚戈的父母親
[下圖]
楚戈與朋友嬉戲時的情境（約1950年代）

　　《芥子園畫譜》，又名《芥子園畫傳》，是清朝康熙年間的一部著名畫譜，詳細介紹山水、梅蘭竹菊，以及花鳥、蟲草繪畫的各種技法，取名自李漁在南京的別墅「芥子園」。主要作者有王概、王蓍、王臬三兄弟和諸升等人，主持畫傳編著的沈心友，是清初著名文士李漁的女婿。

　　《芥子園畫譜》代表清代前期雕版彩色印刷的高峰。版本學家趙萬里稱《芥子園畫譜》「初印本用開化紙套色精印，絢麗奪目。此書為畫學津梁，初學畫者多習用之。」復刻重刊多次的《芥子園畫譜》，以其獨特的藝術魅力為人推崇，近代畫家如黃賓虹、齊白石、潘天壽、傅抱石等都把此書作為學習範本。

　　《芥子園畫譜》目錄包括：
卷一／序、樹譜、山石譜；卷二／人物屋宇譜、摹仿各家畫譜、橫長各式、宮紈式、摺扇式、增廣名家畫譜；卷三／蘭譜、竹譜、梅譜、菊譜；卷四／翎毛花卉譜、增廣名家畫譜。

芥子園畫譜（局部）　1679

▌學習唐詩、古文及對聯絕句

　　宋先生的教學只持續了一年，隔年便因病休館。此時，日軍勢力正快速擴展，他們一方面修護了因戰爭而破壞的粵漢鐵路，還開拓了一條從江西經新市通往長沙的公路；公路兩旁的居民，因不堪日軍的殘暴，紛紛四散逃亡。一位詩人，名范從雲，帶著他唸過中學的妻子，逃到了楚戈家避難。父親為他招攬了五、六位學生，勉強維持生活。楚戈也跟著范先生學習唐詩、古文，並作對聯和絕句，但楚戈自認這方面的天分不高。

　　到了1944年，家鄉已成了淪陷區，由日軍完全占領；但國軍的飛機經常在上空和日本的飛機進行空戰。有一架日軍的飛機被打落，掉在村

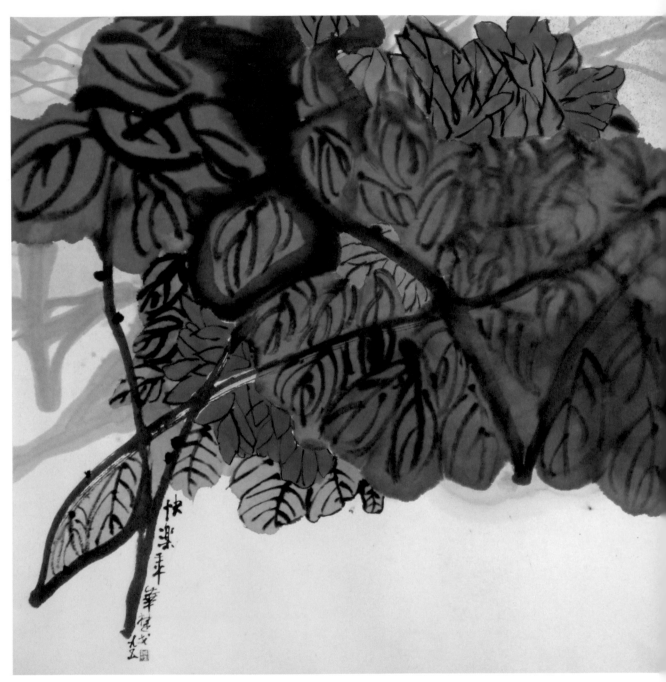

楚戈　快樂年華　1995
水墨、紙本　68×68cm
丘彥明提供

子附近，母親還用撿拾回來的降落傘布，為弟妹們縫製了幾件衣服。

　　一天傍晚，一架日本運輸機從祠堂上空飛過，扔下了一顆炸彈，轟隆一聲，楚戈頭部被傾毀的房屋瓦片擊中，很久才恢復知覺，大難不死。

被日軍占領的日子，鄉村經濟深受影響，農業蕭條。楚戈為協助家用，會帶著三弟到江邊撈魚，供家人佐餐。偶爾也會挑柴步行到五里外的白水車站去叫賣，換點微薄的收入。

閱讀文學名著及章回小說

一位因逃難而全家人寄住祠堂的郭姓兄長，有次邀楚戈陪同回公路邊的老家一探虛實。路上經過一間殘破的人家，地上散滿了各式書籍，楚戈在這些書堆中，意外發現了大批西方文學名著，有《人猿泰山》、《愛麗絲夢遊奇境記》、《木偶流浪記》、《簡愛》等等，也有銅版印刷的《淮南子》和《老子》；楚戈大為驚喜，全部帶回家裡，日夜啃讀。這不但是楚戈第一次閱讀西方翻譯小說，也是第一次讀到《老子》。過去他在私塾中，唸的都是四書五經，以及古文、唐詩，從來沒有人和他提及過老子。這第一次的閱讀，雖是一知半解，卻也津津有味。楚戈認為這是收穫最大的一年。

同年（1944）冬天，楚戈又從表哥家借回了許多章回小說，如：《說唐全傳》、《三國演義》、《封神榜》、《東周列國志》、《水滸傳》、《七俠五義》、《七劍十三

楚戈　失去了地平線　1986
水墨、紙本　尺寸未詳

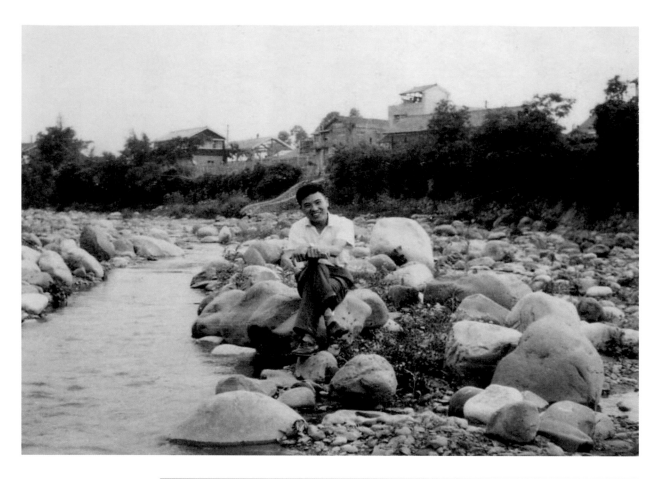

[上圖]

楚戈於小溪邊留影

[下圖]

楚戈1984年所作〈鳥道〉，
為散文詩中的插畫。

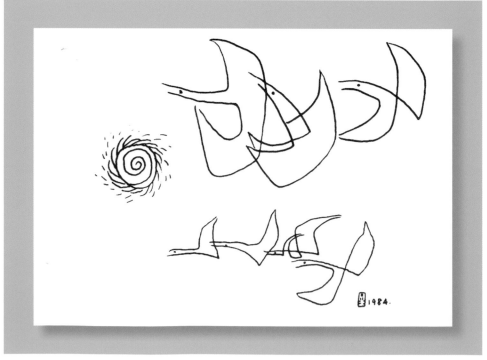

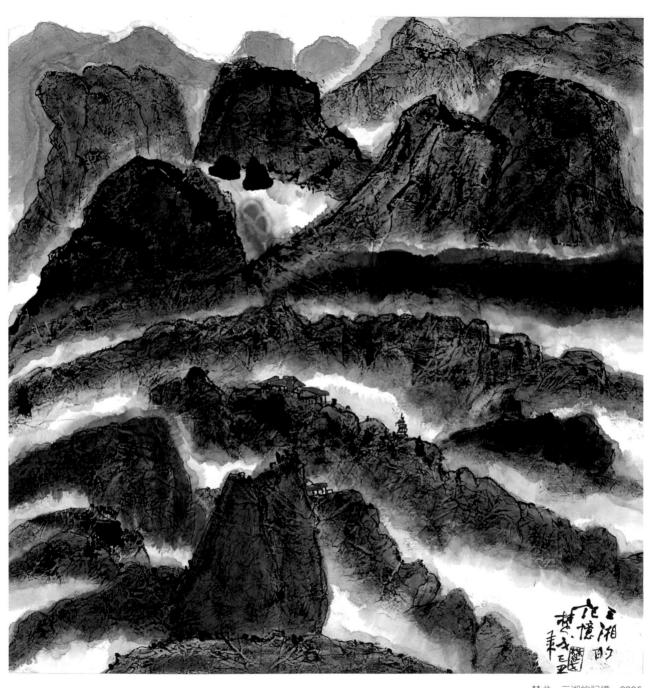

楚戈　三湘的記憶　2005
水墨、壓克力顏料、紙本
68×70cm

俠》等名著。閱讀，讓楚戈進入了文學和知識的天地。這年，他十四
歲。

　　就在耽溺閱讀小說的日子中，1945年8月15日，日本終於戰敗，宣
布無條件投降，也結束了楚戈荒亂中卻也充實的烽火童年。

二、離家千萬里

抗戰結束後,楚戈轉學至中心小學,在新環境中,他活躍於各種活動,參加美術比賽也經常得名,被選為自治會會長,又兼圖書館館長,有了更多的閱讀機會。1947年,楚戈順利考入汨羅中學,因為書畫、作文的優異表現,結識了高年級的學長楊國魂、龔明、熊勃祥等人,後來也是跟著他們相約一起到長沙從軍;即使遭到家人極力勸阻,楚戈仍堅持出外闖天下,沒想到這一別竟逾數十載。

[下圖]

1960年代寫詩的楚戈

[右頁圖]

楚戈　生命是一種獻禮(局部)　1988　水墨設色、紙本　尺寸未詳

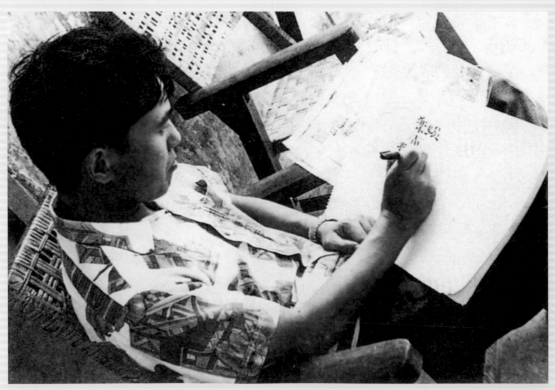

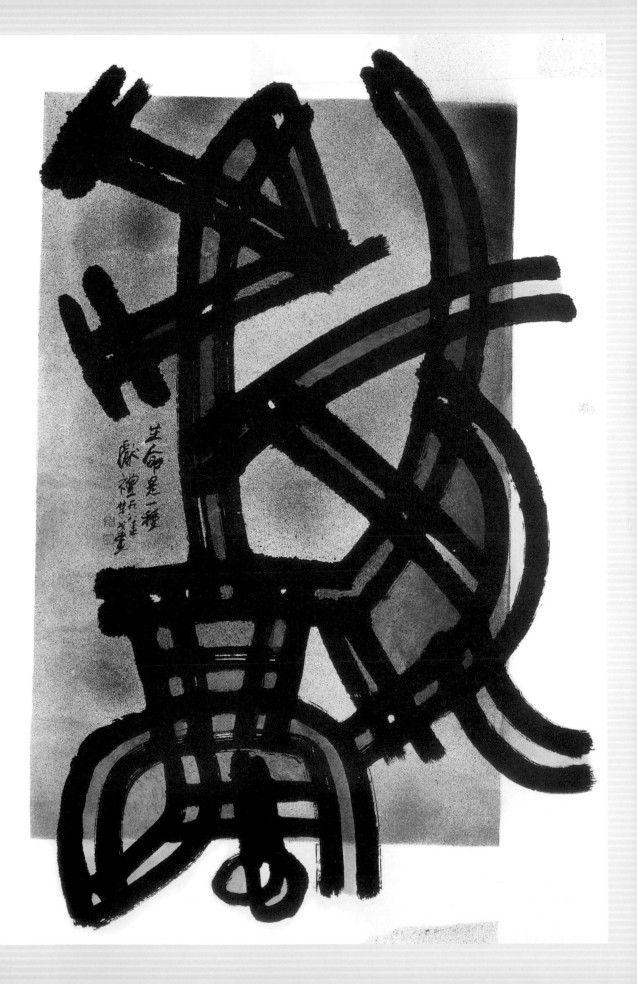

　　結束長期的抗戰歲月，范從雲老師歡喜地帶著私塾的學生，一起去參加白水鄉慶祝勝利的活動。

　　勝利後的復員行動展開後，鄉裡的兩所高級小學（五、六年級）——白水高級中心小學和私立傅氏高級小學，也都開了學，楚戈進入傅氏祠堂的私立小學唸五年級。校長傅老先生是一位畫家，早年參加共產黨，流亡在外十多年，回到家鄉接辦這所小學。由於寄宿學校，楚戈經常有機會看到傅校長寫字畫畫，潛藏於心的美術慾望，獲得了實際觀摩的機會，對用筆的技法，也有了初步的瞭解，寫畫的興趣因而大大地提升。

▋書畫、作文成績優異

　　六年級時，父親將楚戈轉學到中心小學，校長胡先生是北大畢業的一位新時代的知識分子，對興學救國抱持著極大的熱忱。他教導學生破除迷信，灌輸科學、民主的思想。楚戈在這新的環境中相當活躍，才華突出；由於辦壁報、美術比賽，經常獲得第一名，被選為學生自治會會長，兼圖書館館長，獲得更多閱讀課外讀物的機會。這年，他已是十六歲的少年。

　　1947年，楚戈順利考入離村較近的汨羅中學。初入學校，便因書畫、作文的成績優異，而結識了高班的學長楊國魂、龔明、熊勃祥等人，後來就是被這三人引導，相約一起離家從軍。

　　在汨羅中學求學期間，

戴帽的年輕藝術家楚戈，攝於1955年左右。

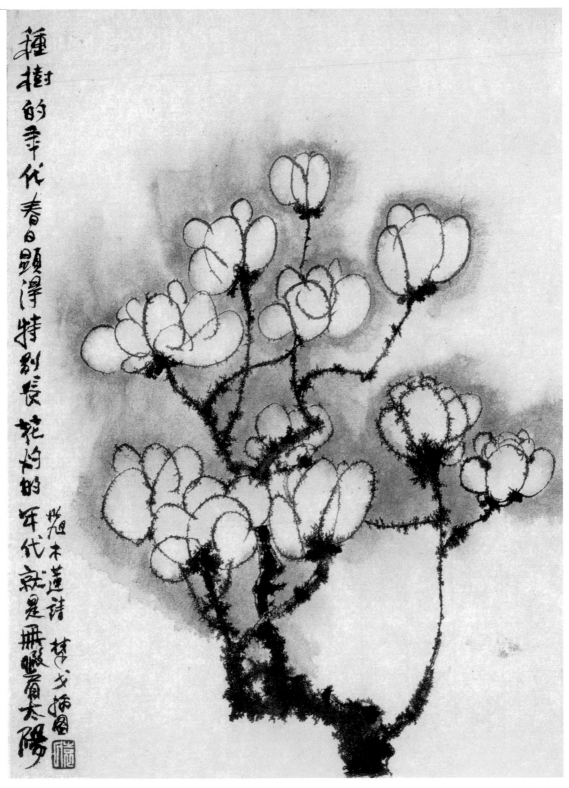

種樹的年代春日顯淨特別長　花灼的年代就是無暇看太陽

范木蓮詩　楚戈插圖

楚戈的才華特別受到歷史老師的賞識，他畫的每幅畫都由這位老師題字作跋。其中一幅，楚戈特別送給附近寺廟中的一位和尚；似乎出家人的心靈，特別能夠瞭解楚戈畫作中的思想與意境。

楚戈　木蓮　1985
水墨、壓克力顏料、紙本
33×24cm
釋文：種樹的年代春日顯
　　　得特別長　花灼的
　　　年代就是無暇看太
　　　陽

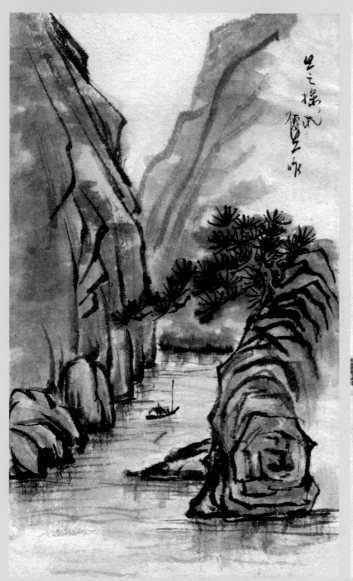

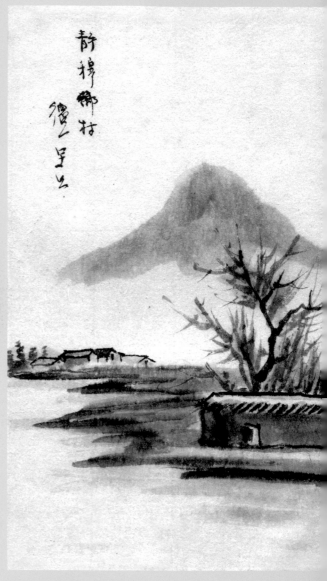

[左圖]
楚戈　生之探求　早期畫作
水墨、紙本　尺寸未詳

[右圖]
楚戈　靜穆鄉村　早期畫作
水墨、紙本　尺寸未詳

▊註定走一條不一樣的人生旅程

　　這段期間，楚戈也第一次閱讀到30年代新文學的作品，包括：老舍、巴金、茅盾、冰心、臧克家等人的著作，為之著迷不已。

　　心靈的悸動，已經註定少年楚戈要走一條不平凡、或者至少不平靜的人生旅程。1948年，國共之間的衝突已趨白熱化，楚戈在汨羅中學的

學業才進入第二年，在楊國魂等學長的提議、鼓舞下，楚戈決定和大夥兒一起到長沙去從軍。消息首先傳回霞霓的外婆家，舅舅、阿姨都極力勸阻，甚至跑到長沙裝甲兵部隊的「學兵招考辦事處」要人。

　　然而楚戈仍堅持入伍闖天下。離開長沙的時候，看見舅舅慌張地在月臺人群中到處找人，心頭難忍一陣不捨。當時萬萬沒料到，這樣匆促的一次別離，將如斷線的風箏，一去千萬里，一別數十載。

投入軍旅生活

　　1948年夏天，楚戈一行人在漢口接受新兵入伍訓練；顯然實際的軍旅生活，不像熱血青年想像中的那般浪漫。班長是一名老粗，沒有一個新兵不挨揍。平日出操都戴便帽，有一次突然下令換成大軍帽，粗心的楚戈一時找不到，被打了二十大板手心，手掌腫得一倍大。

　　即使如此，離鄉的日子，仍有一種壯遊天下的感受。沒有訓練的星期天，楚戈喜歡遊覽武漢三鎮，登上黃鶴樓，站在臨江的白塔下，眺望壯闊的江流，唸著李白的詩句：「孤帆遠影碧山盡，唯見長江天際流」，心胸為之開闊，壯志干雲浩氣長。

楚戈　尋詩　1988
水墨、壓克力顏料、紙本
73×105cm
釋文：雨過風微日淡時
　　　扁舟載酒去尋詩
　　　一重一掩茶千樹
　　　自在桃園自不知

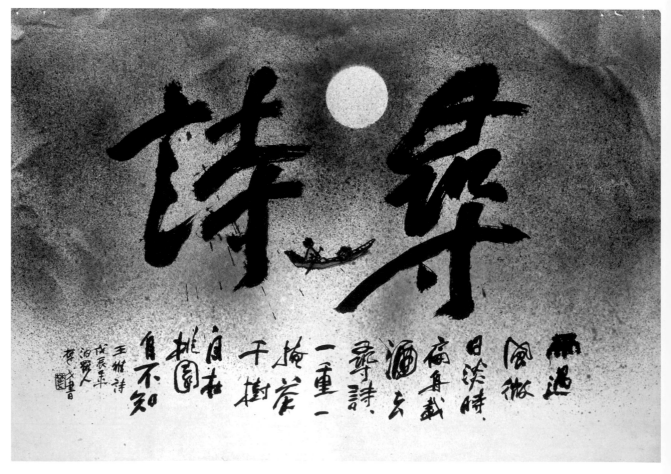

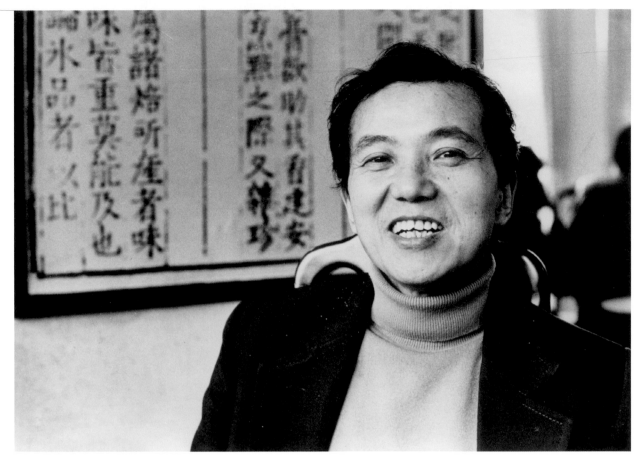

楚戈年輕時意氣風發的照片

　　年底，軍隊開始移防，經過江西景德鎮、南昌，沿途飽覽山川奇景，見到諸多小山矗立江中，充滿神祕色彩，令年少的楚戈真想登山一探究竟。

跨海赴臺擔任一等兵學員

軍中時期的楚戈（左2），攝於1952年左右。

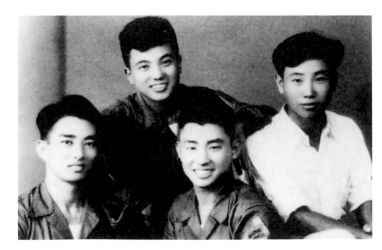

　　1948年，國共會戰在徐蚌爆發，楚戈的部隊受命駐紮南京清涼山第一中學，主力參加會戰；楚戈的區隊屬留守性質，經常隨著老兵遊覽玄武湖，以及紫金山的明孝陵、中山陵，和那曾經流風餘韻、夜夜笙歌的秦淮河。從岸邊遠望滾滾的江水，和寬闊

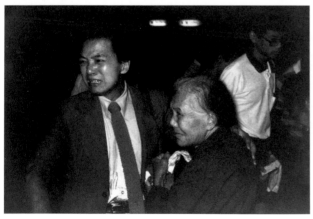

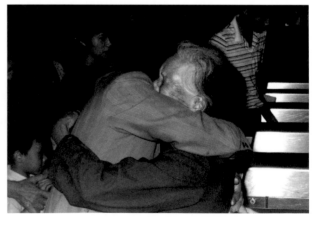

[上圖]
楚戈（居中戴帽者）晚年返鄉和兄弟姊妹們合影

[下二圖]
楚戈和母親在香港重逢時擁抱、喜極而泣的感人畫面。

江面的落日孤帆，這些景象，都成了楚戈日後創作的意象。

　　由於國軍的節節敗退，楚戈的部隊在春天移駐上海，未久便跨海赴臺。船艦初抵基隆，大家紛紛脫下棉衣，改穿單衣，這是一個四季如春的寶島，氣候明顯地不同。

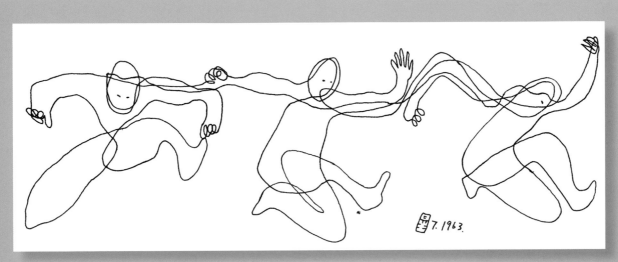

楚戈1963年所畫
「芭蕾舞系列一」

[左下圖]
楚戈「芭蕾舞系列二」，
1963年。

[右下圖]
楚戈「芭蕾舞系列七」，
1963年。

　　楚戈先被分發到臺中豐原，擔任戰二營修理所車床組的一等兵
學員。這群一心熱血報國的年輕人，現在被侷限在遙遠島嶼上的軍營
中，熱情無從宣洩，心靈為之禁錮，等待的是一個「反攻大陸」號角
的吹響。

三、臺灣：另一個故鄉

楚 戈隨部隊於1949年來臺，先被分發到臺中豐原、桃園國小駐防，再轉往後來他
視為生命中第二故鄉的新竹湖口，並在此發表了第一首現代詩，開始文學創作。
1957年，楚戈被調至臺北士林，這時他結識了許多詩友與畫友，加入詩人紀弦所發起的
新詩「現代派」運動，協助「東方畫會」、「五月畫會」的畫展展出，並以「楚戈」為
筆名發表藝術評論，確立了他日後走向文學、藝術、評論等多元之途。

[下圖]

楚戈演講時的情景

[右頁圖]

楚戈　金山的回憶（局部）　1978　水墨、紙本　88.7×60cm

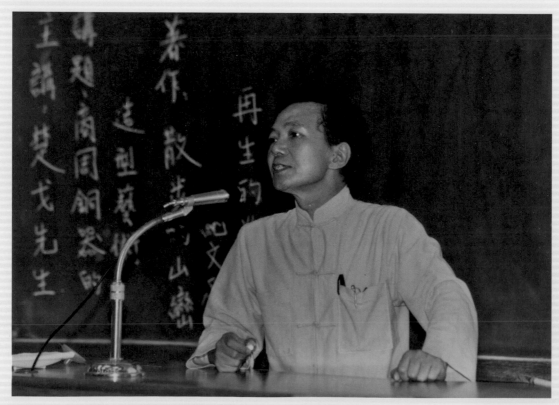

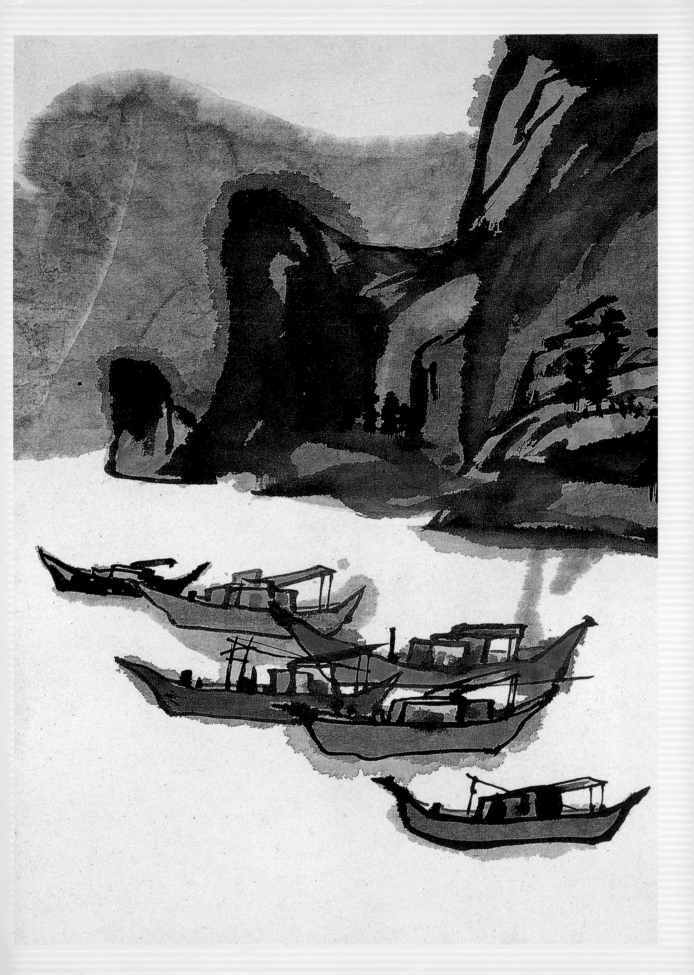

1950年，楚戈所屬部隊移駐桃園國小，駐軍帳篷就與圖書館為鄰，楚戈天天借書來看，幾乎看遍圖書館可借之書；在當時枯燥、封閉的軍旅生活中，謝冰心所譯紀伯倫的文學名著《先知》，對他影響尤深，不論對其個人思想的提升或為人處世的態度上，都從中得到極大的啟發。

1954年，部隊再移駐新竹湖口，瘦小的楚戈竟被分配到戰車營第一修理所的汽車修理組，而且從學徒幹起。部隊裡的威權與荒謬，幾乎壓垮身形瘦小的楚戈。但他用一種特殊的方式應對，得以倖存活了下來。

▋生命中的第二故鄉

初到臺灣時的楚戈（右），於湖口駐防時被分配到戰車營第一修理所汽車修理組工作。

有一次，一個滂沱大雨的下午，隊上的長官要楚戈出去把一瓶淋到雨的墨水瓶拿進屋子來；楚戈靜靜地走了出去，站在大雨中，手上拿著那個墨水瓶，遠遠地高聲詢問長官：「你說的是這個墨水瓶嗎？」長官只好尷尬地說：「是的！是的！趕快進來吧！」

即使有著這類的委曲與不如意，但湖口仍成了楚戈生命中的第二故鄉，他一生為湖口寫下的文字，甚至更多於自己的故鄉。楚戈寫道：

大部分流浪過的人，心目中都可能有兩個故鄉，一是生長的地方，現在有人稱它為「原鄉」；另一個是羈旅中難忘的異方，也可喚作「客鄉」，一般稱為「第二故鄉」。

對我來說，無論是原鄉或客鄉，回憶起來，它都像冬天的火爐，在我的靈魂裡面散發著暖洋洋的溫馨。

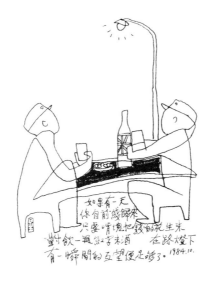

六幅楚戈的插畫

[上排左圖]

我相信總有一天你會回來
在期待你的愛音中
我不怕老朽　1978

[上排中圖]

如果有一天　你自前線歸來
只要啃塊把錢的花生米
對飲一瓶紅字米酒　在路燈下
有一瞬間的互望便足夠了　1984

[上排右圖]

想握著什麼　什麼也握不住的
是我無奈的手　1984

[下排中圖]

是否他們的靈魂
正穿過都市的上空　1977

[下排右圖]

遙指著遠山青雲寺　1977

　　不知道回憶算不算是一種「存在的抉擇」？現在和過去不都是被證實了的曾經的已存在麼？而未來的一切究竟如何是不可知的，它屬於期待中的存在。

　　我想一切藝術的形成，豈不都是為了要去感覺那存在的莊嚴麼？它是用表現的媒材，所切割出來的一小片、一小片的人生經驗而已。

　　對於人生的第二故鄉，往往和棲留的久暫並沒有什麼必然的關係，有時你在一個地方住了很久，但人緣地緣不對，雖久也不會留下深刻的記憶。我寄居外雙溪，在這封閉的山谷中一待就是二十年，可是心靈深處不斷迴響的仍然是汨羅江水的嗚咽；和湖口那小鎮呼呼的風聲與塵

楚戈（左）和畫家李奇茂年輕時合影，他們是軍中海報比賽的競爭對手。

埃。就知道流浪不僅是身體上的奔波，也是一種心理狀態。

或許在成長的歲月，成長的能量會把那歲月中的一切，也長成了自己的一部分。我相信若是把旅鳥的蛋卵攜到另一旅鳥不經的地方，用人工孵化，這隻沒有成長成旅鳥的旅鳥，就不知道自己也是旅鳥了，牠聽不到遠方那隱隱的呼聲。在牠的生命中也就不會再去創造什麼旅程了。

在新竹湖口，我隨部隊駐紮了不過兩三年，湖口的一切——母親一般的關懷，兄弟一般的情誼，以及那純純的初戀……混合在那逝去的歲月中，一併根植在我「心靈的隱祕之鄉」。湖口人啊！湖口人，湖口人收容了我飄泊的靈魂。

——引自〈寒夜爐溫〉

在另一篇文章中，楚戈甚至更直接地表示：

回顧平生，湖口是我成為我的起點。……從事寫作的路是在湖口開始的。所以湖口對我一生的生涯有決定性的影響。重要的是在流浪的生涯中，體會到人情的溫暖，湖口成了我沒世難忘的第二故鄉。

——引自〈起點〉

嘗試寫作、讀新詩、看畫展

在湖口的那段日子，楚戈的閱讀開始偏向哲學、美學和藝術史，週日到臺北中山堂看畫展，平常也和一些志同道合的軍中夥伴一起研讀新詩、散文、小說，並開始嘗試寫作。

1956年，原本被外國媒體譏為「瀕死政權」的臺灣，逐漸站穩了腳

1978年9月12日，「東方畫
會」畫家蕭勤、李錫奇、李文
漢、陳道明及楚戈（左3）、
楊興生、陳正雄、于還素、簡
志信、何政廣等人在《藝術
家》雜誌社歡聚。（藝術家資
料室提供）

步，一個風起雲湧的時代即將來臨。這年，楚戈隨部隊移防臺中清泉
崗，部隊集中整訓，在此認識了李奇茂、姚浩等畫家。同年年初，紀弦
發起新詩運動，成立「現代派」，楚戈率先加入，並認識了韓國作家許

楚戈與「東方畫會」、「五月
畫會」及「現代版畫會」成員
等合影。左起：朱為白、楚
戈、何政廣、李錫奇、蕭勤、
文霽、劉國松、李文漢、席德
進、吳昊、楊識宏。（藝術家
資料室提供）

[上圖]
楚戈詩集內頁插畫

[下圖]
楚戈（左3）到美國加州展覽，和紀弦（右3）、瘂弦夫婦（右1、2）聚會。

[右頁上圖]
一起遊玩、創作的好友，左起：隱地、張曉風、愛亞、楚戈、席慕蓉、馬森、龍應台、蔣勳。

[右頁下圖]
楚戈和詩人好友們。後排左起：楚戈、梅新、羅行、古月、黃月英、商禽、王渝、辛鬱；前排左起：秦松、李錫奇、張拓蕪。

世旭，成為終生好友。

　　1957年，影響臺灣現代繪畫運動深遠的「東方畫會」、「五月畫會」，以及「現代版畫會」先後成立，楚戈與這些畫會成員都成為好友，也是他們最重要的論評支持者之一。

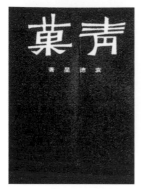

楚戈《青菓》詩集封面

▌進入國立藝專，在文大「半教半讀」

　　楚戈對現代繪畫的支持，不是源自西方現代主義理論的挪移，而是從中國文化的歷史脈絡出發，尋求一種切合當下的發展與超越；在文章的寫作中，他經常毫不含蓄地批評傳統繪畫的守舊，也因此得罪了不少畫壇大老。

楚戈手稿〈詩文化的原始思維〉首頁

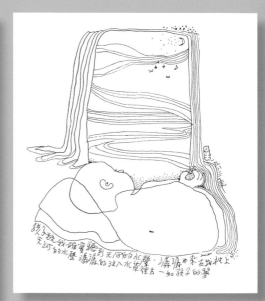

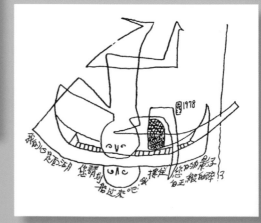

[右上圖] 楚戈繪、馮青詩〈天河的水聲〉
[右下圖] 楚戈繪、金東鳴詩〈我的心是〉

1966年，楚戈以陸軍上士軍階退役，出版《青菓》詩集，也進入當時位在臺北縣板橋的國立藝專（今國立臺灣藝術大學），成為老學生。不過，第二年他也獲得中國文化學院（今中國文化大學）藝術研究所所長俞大綱先生的賞識，破格邀請他前往該校講授「藝術概論」、「中國文化概論」等課程，成為白天在文大教課、晚上在國立藝專上課「半教半讀」的傳奇人物。此外，他又為《新生報》策劃「藝術欣賞」週刊，每週以一整版的篇幅來刊載有關藝術方面的報導及理論。

楚戈（左）和俞大綱合影

▌研究中國古器物紋飾，編寫藝術著作

楚戈（左）在文化大學上課時，邀請音樂家許常惠演講。

1968年，楚戈的第一本藝術評論集《視覺生活》，由臺灣商務印書館出版，列入「人人文庫」。同年，進入臺北外雙溪國立故宮博物院工作。據聞：當時的書畫處同仁，因楚戈經常寫文

楚戈在文化大學講受藝術概論時的留影

楚戈（右2）與何懷碩（右1）同
時接受電視台訪問的情景

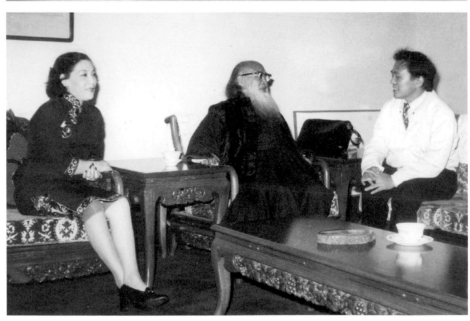

楚戈（右）和張大千夫婦

章批評傳統書畫家，不願讓他進入他所擅長的「書畫處」，便刻意安排
他在完全不熟悉的「器物處」占了一個缺，而且是「助理幹事」的最低
職位，意圖逼走他。但楚戈毫不以為意，一頭栽進中國古器物的世界，
幾年之間，竟成了中國古器物紋飾研究的專家，先後發表了許多重要
的論文。如：〈商周時代動物紋之爪足問題〉（《故宮英文雙月刊》，

楚戈瀟灑的身影

[左下圖]
楚戈和女兒阿寶
[右下圖]
楚戈於「第一屆當代藝術家陶瓷展」和作品合影

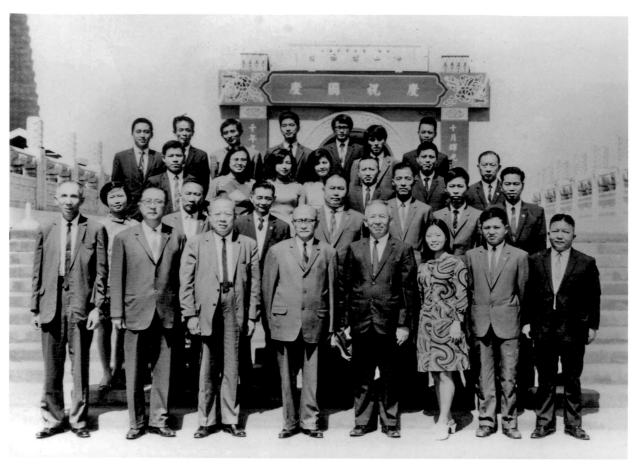

進入國立故宮博物院器物處時的留影，右二為楚戈，右五為蔣復璁院長。

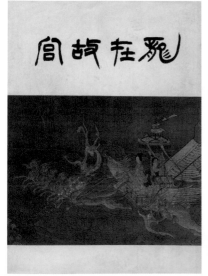

楚戈著《龍在故宮》封面書影

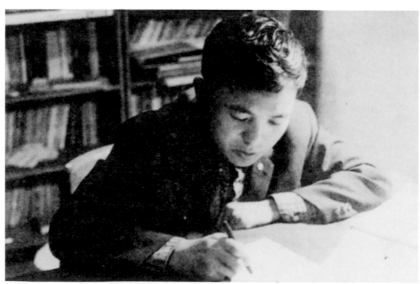

埋首於故宮研究室的楚戈，攝於1968年左右。

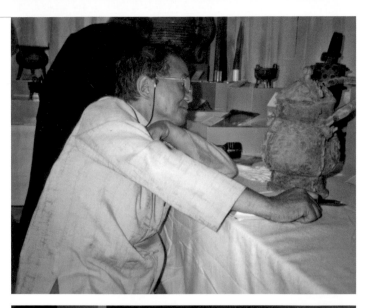

1969），提出中國古代造型沒有植物紋的發現，以及爪足作為宗教美術的觀念符號之理論；又如〈饕餮紋的界說〉一文，（《故宮季刊》9卷2期，1974），糾正學者長期以來將所有正面動物紋均一律概稱「饕餮紋」的說法。指出：只有虎面才可稱「饕餮」，其他應改稱「動物面」，四足動物稱「獸面紋」，正面鳥稱「鳥面紋」。同時提出「龍角」係來自「祖」字原形「且」字的生殖崇拜，戰國以後才作叉角形的重大發現。另外，楚戈也透過紋樣的判別，將故宮一件誤為商代的青銅器「作寶簋」，斷定為西周器，根據是鋬手上的獸頭有一分叉的鉤紋，是商代所沒有、西周卻頗盛行的造型；而此作銘文上的「作寶簋」三字，乃清代補貼上去，因此，應以裝飾上罕見的雙龍特徵，改稱為「雙龍紋簋」；至於此龍紋雌雄有別，蟠繞如太極狀，乃是中國最原始的太極圖（研究論文刊《故宮季刊》十二卷）。

[上圖]
楚戈於國立故宮博物院研究古器物二十五年，是國內知名的青銅器專家。
[中圖]
林風眠（著淺色衣者）第一次來臺，楚戈為他導覽故宮文物。
[下圖]
亞醜方尊（局部）　商代後期　青銅　通高45.5cm
寬38cm　重21.5千克　北京故宮博物院藏

1986年，劉國松為香港中文大學籌辦的「當代中國繪畫展覽」與學術研究會，來自各方的畫家與評論家合影。前排左起：張隆延夫婦、楚戈，後排左起：馮鍾睿、劉國松、陳其寬、蕭勤和黃朝湖。

前排左起：陶幼春、商禽、辛鬱、楚戈、許世旭、陳映真、鄭愁予；第二排左起：蔣勳、丘彥明、林懷民、龍應台，2001年攝於「紅玉」餐廳。（丘彥明提供；唐效攝影）

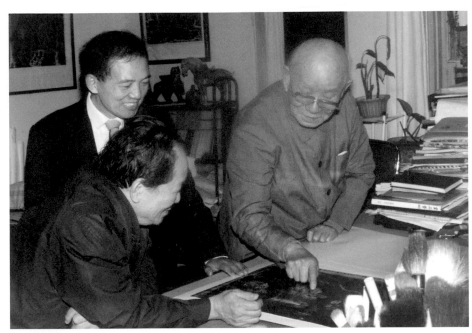

楚戈和李可染（右）、黃苗子（左）研究畫作。

[左中圖]

1972年，《青年戰士報》刊登六位當代作家書畫聯展消息照片，左起：李超哉、匡仲英、楚戈、葉泥、于還素、楊令野。

[右中圖]

楚戈（右）和江兆申於韓國訪問時留影

[左下圖]

在歷史博物館展出時，李登輝來看楚戈的畫展。

[右下圖]

楚戈第一次個展，江兆申（左）、張佛千（中）來參觀。

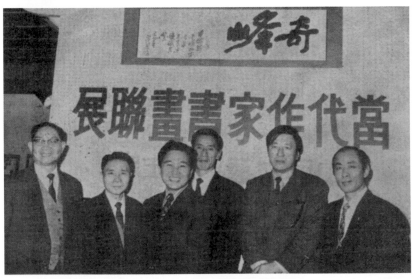

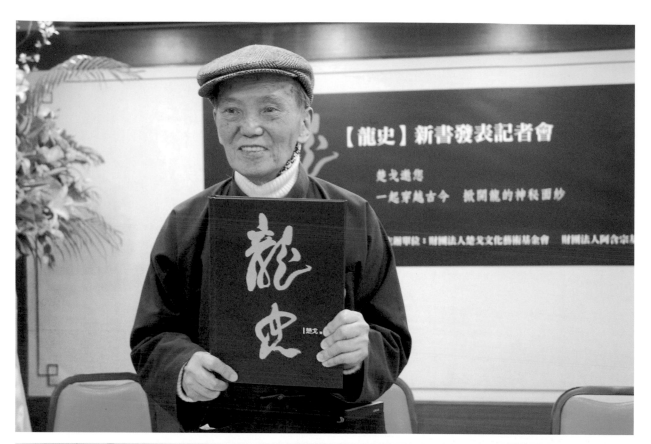

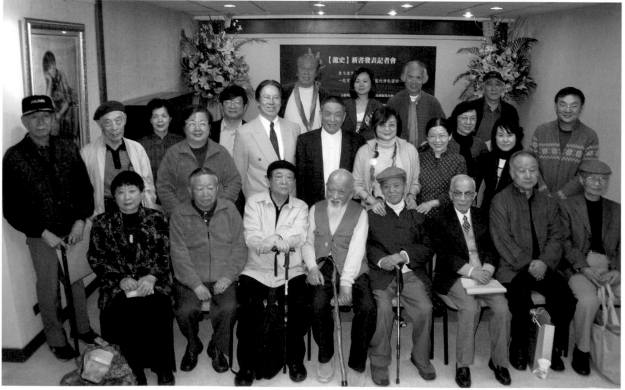

【關鍵字】

楚戈著作《龍史》

楚戈著作《龍史》封面書影

楚戈著作《龍史》內頁

　　《龍史》是楚戈著作，2009年2月出版。全書共十二章，包括：概論、第一章龍史與圖騰、第二章史前原龍信仰與生產工具史觀、第三章史前彩陶時代的農龍、第四章青銅時代青春期的龍紋、第五章周代戰國風格的龍紋、第六章鹿角龍與楚文化、第七章秦漢時代的龍美術、第八章魏晉南北朝的龍紋、第九章隋唐時代的龍紋、第十章宋元代的龍紋、第十一章明清時代的龍紋、第十二章歷代文人對龍的誤解與批判。

　　楚戈在前言即指出：龍史是東亞文化共同體的象徵，沒有誰是「龍的傳人」這回事。龍是一種尊稱，其名源於農，本書稱「農龍」。漢學家馬悅然為本書作序推崇：楚戈用真正藝術家敏銳的眼睛，看穿了青銅器花紋的許多祕密，從而進一步探討龍史的來龍去脈。

　　此外，楚戈也先後編寫《故宮琺瑯器選輯》（1971）、《故宮如意選輯》（1974）、《中華歷史文物》（1976）、《中華五千年文物集刊——彩陶篇》（1983）等。其中由河洛出版社出版的《中華歷史文物》兩巨冊，銷售兩萬多冊，創造了臺灣出版界的奇蹟。

　　故宮1978年的重要展覽「龍在故宮」及主要論文〈史前至商周造型藝術中的龍〉，正是出自楚戈之手；而其生平鉅作《龍史》，集結畢生對古器物研究的精華，直到去世前的2009年才自費出版，被瑞典知名漢學家，也是諾貝爾文學獎提名委員馬悅然教授稱美為：「中國通儒型大師的最後一部鉅著」。

[左頁上圖]
楚戈手持他重要的著作《龍史》

[左頁下圖]
《龍史》發表會當天出席貴賓的合照

47

四、投身藝術創作：
線條的行走

楚戈作為藝術家，最大的特色就是從線條出發。綜觀其藝術創作，大致上能分為七個時期：從早期的插畫、一線畫、文字畫，到後來悄悄滲入他創作之中的圓形、方形符號，或是到他晚期的另類油彩創作等。線條，始終是楚戈藝術創作中最重要的元素，這是由於楚戈的繪畫，是以人文觀念作為造形的根源，反映出中國上古的結繩美學及萬物起於一而終於一的思想。

[下圖]
楚戈用排筆作畫之情景

[右頁圖]
楚戈　東坡的夕陽（局部）　2008　油彩、畫布　100×80cm

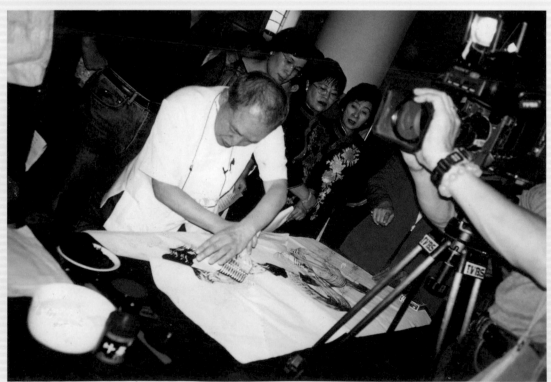

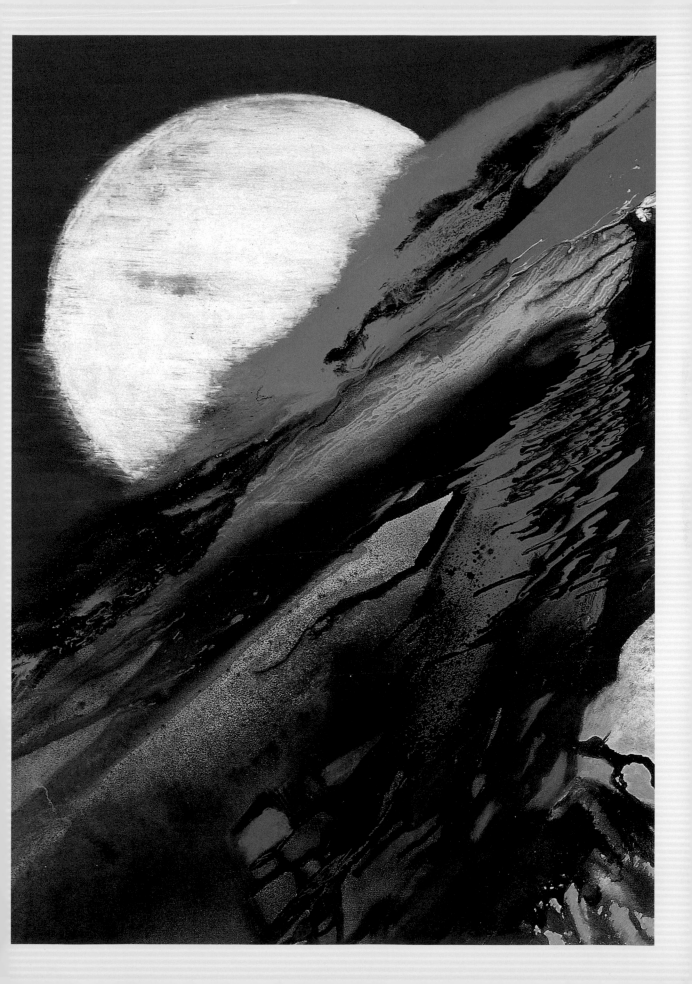

做為詩人、評論家、藝術史學者及古器物研究者之外，楚戈也是一位傑出的藝術家；而其藝術創作，最大的特色，便是從線條出發。楚戈的線條，尤其是早期的插畫，有來自西方藝術家保羅・克利（Paul Klee）的啟發及影響；但隨著時間的推移，特別是進入故宮工作之後，楚戈的線條，連綿不絕，且曲折反覆、游走自由的性質，明顯地，已和克利那種帶著幾何、機械，和直線構成的風格，遠遠地區隔開來。如果說克利的線條是西方建築和音樂的映現，楚戈的線條，則是中國「結繩而治」、「萬物起於一而終於一」的美學流露；從中國上古的「結繩美學」出發，楚戈的繪畫，不以視覺的自然為模仿，而是以人文觀念作為造型的根源。

從線條的角度檢驗，楚戈的藝術創作，約略可分為七個時期，分別為：

（一）、詩畫時期（1984年以前）。

（二）、一線畫時期（1984-1986年）。

（三）、石濤與文字畫時期（1987-1991年）。

（四）、線于無限時期（1992-1995年）。

（五）、結構與符號時期（1996-2002年）。

[左圖]
克利
盧塞恩近郊的公園
1938　油彩、報紙、麻布
100×70cm
伯恩克利基金會藏

[右圖]
楚戈於1959年前後的創作
〈空舟〉

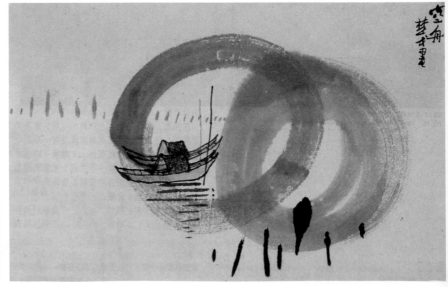

楚戈　長河落日圓　1959
水墨、紙本　尺寸未詳

（六）、報緣與多元時期（2003-2007年）。

（七）、另類油彩時期（2008-2011年）。

平均大約是三至五年間，就有一次較明顯的變化。

詩畫時期（1984年以前）

目前可見楚戈最早的繪畫作品，約為1959年前後的〈長河落日圓〉
與〈空舟〉等作。大抵這個時期的作品，保存著和其所擅長的插畫作品，
頗為一致的風格，而具較濃稠的詩情與畫意。如果說楚戈早期的插圖，
帶著線條敏銳的機鋒和幽默，楚戈早期的水墨畫作，則呈顯了更大的時
空鄉愁與詩質墨韻。這個時期的楚戈，已經可以看出多方向的嘗試與開
發，包括一些隱沒在重山複水之間的山村瓦舍（如1969年的〈深山裡的記

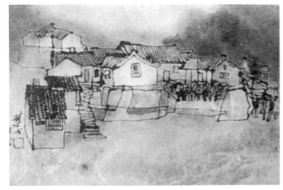

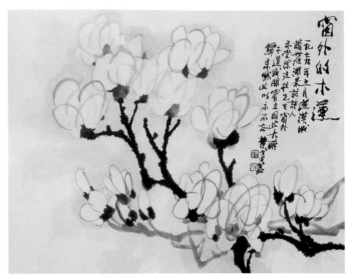

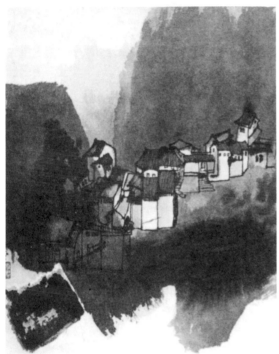

[左上圖]
楚戈　自在的村落
1969　水墨設色、紙本
尺寸未詳

[左下圖]
楚戈　深山裡的記憶
1969　水墨設色、紙本
尺寸未詳

[右上圖]
楚戈　窗外的木蓮　1979
水墨設色、紙本　74×90cm

[右下圖]
楚戈於1979年所作的彩墨畫
〈自然的獻禮〉

憶〉、〈自在的村落〉，1979年的〈空林寂寂〉，1980年的〈夢裡的山月〉等），和以簡筆表現的花朵、植物（如1979年的〈窗外的木蓮〉和〈自然的獻禮〉），以及一些帶著飛翔意象的鳥形（如1981年的〈青鳥〉和1986年〈火鳥〉），甚至也包括一些到了1990年代成為主要面貌的、白雲環繞多重山頭的畫法（如1981年的〈孤鴻〉）（P. 55上圖）等。

　　然而這段期間，最具代表性的作品，應屬1978年的〈金山的回憶〉（P. 54），和隔年（1979）的〈北地之歌〉（P. 137）。這些作品，都具強烈的文學意涵，或是陳述創作時的殊異心境與感情，如〈金山的回

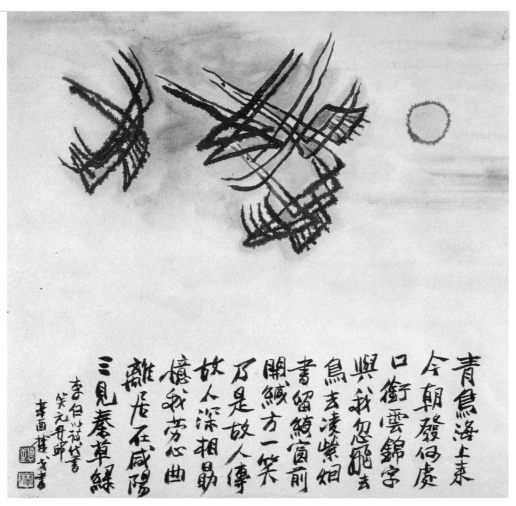

青鳥海上來
今朝發何處
口銜雲錦字
與我忽飛去
鳥去凌紫烟
書留綺窗前
開緘方一笑
乃是故人傳
憶我勞心曲
離居在咸陽
三見奉草綠

李白送祝代書
笑元丹師
書畫其義書

楚戈　青鳥
1981
水墨設色、紙本
44.4×43.5cm

楚戈　火鳥
1986
水墨設色、紙本
49×60cm

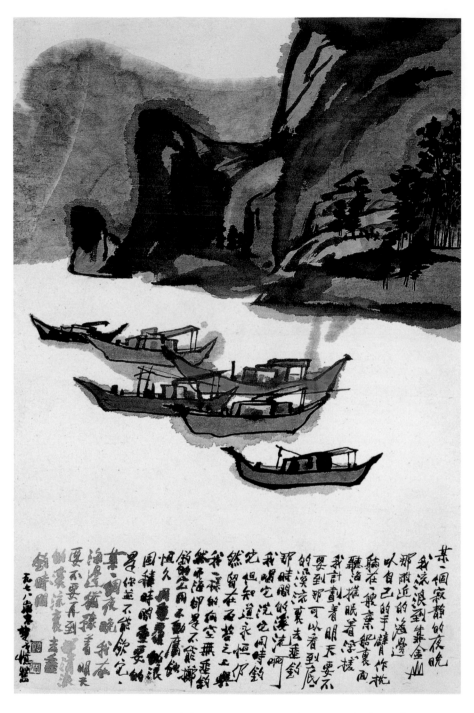

楚戈　金山的回憶　1978
水墨、紙本　88.7×60cm

憶〉，或是陳述創作的手法和意念，如〈北地之歌〉，詩文與圖形兩相襯托。詩失圖則顯枯澀；圖失文則成空洞。因此，二者相得益彰，缺一不可。這個時期的楚戈作品，除了在圖形上呈顯不拘一格、簡潔流暢的特質外，詩文的內容，也帶著一種生活的意趣，配合上他獨特的書法字體，一時膾炙人口，廣受喜愛。

試讀楚戈在〈金山的回憶〉一作中的題跋：

某一個寂靜的夜晚，我流浪到靠金山那附近的海邊，以自己的手臂作枕，躺在一艘棄船裏面，聽海催眠著浮槎。我計劃著明天要不要到那可以看到底的溪流裏去垂釣。那時間的溪流啊！我喝它、浣它、同時釣它。但知道永恆仍然留在石苔之上，與我一樣的向空無垂釣的。然而海卻是不能擲釣的，它用不動腐蝕恆久，用重複的浪囤積時間，重要的是你並不能飲它。某一個夜晚，我在海邊猶豫著，明天要不要再到那清澈的溪流裏去垂釣時間。一九七八歲末楚戈憶舊。

楚戈　孤鴻　1981　水墨設色、紙本　尺寸未詳

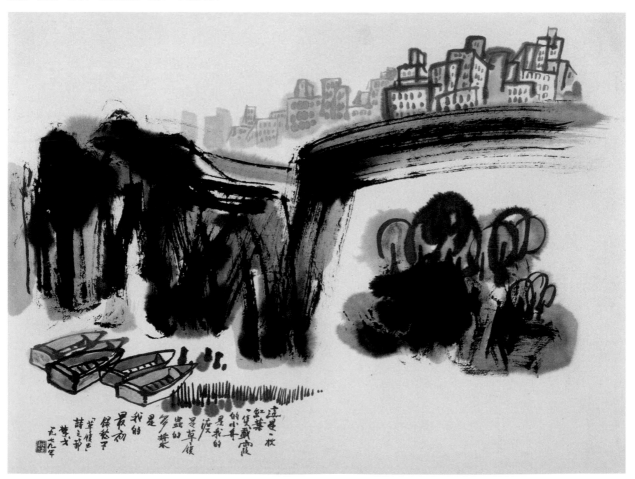

楚戈　載霞之舟　1979　水墨設色、紙本　尺寸未詳

流浪中帶著一份亙古的時間鄉愁，予人以無限的想像與感慨。

以現代的詩文，加入水墨畫作之中，楚戈有開風氣之先的貢獻。除了他自己的作品之外，引用最多的，則是現代詩運中的摯友鄭愁予的詩句。如1979年的〈載霞之舟〉(P. 55下圖)，即引鄭愁予〈草履蟲〉一詩之節，謂：「這是一枚紅葉／一隻載霞的小舟／是我的渡／是草履蟲的多槳／是我的最初」，畫面是幾筆狂草筆法寫成的重山，山後是連綿的高樓大廈，山前水邊則是幾艘待渡的小舟。

這個詩畫為主體的時期，以1984年的〈將夜〉一作為終結。1984年，楚戈已經經歷了他生死交關的鼻咽癌挑戰，猶如「再生的火鳥」，重新展開飛翔的羽翼，創作量大增。〈將夜〉原是楚戈的一首舊詩作，在這死中再生的特殊時刻，也有著死亡隨時可能再臨的隱憂，〈將夜〉一作便格外顯得意義非凡。

將夜　未夜的

那時

在噴霧般麻點的景色裏

常常坐在曬穀場的板櫈上

守候第一顆星

曾經守候

第一顆星的曬穀場

在噴霧一般的景色裏

麻點漸濃

記憶更澹

將夜　未夜的

此時

只剩下一條

清冷的板櫈

鐫刻在記憶中

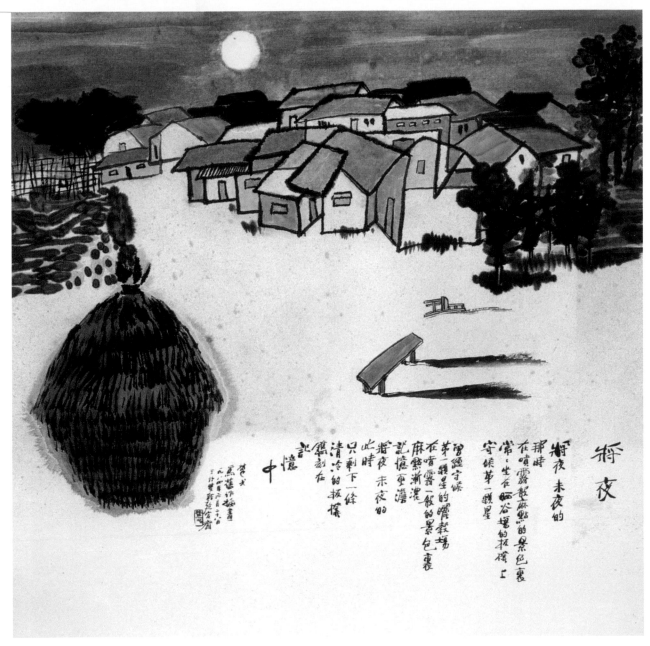

將夜

曾經守候
第一顆星的曬穀場
在噴霧一般麻點的景色裡
麻黯漸濃
記憶更濃
此時
將夜 未夜的
只剩下一條
清冷的板凳
鐫刻在
記憶
中

楚戈 寫於 作振書
一九八四年六月二十八日
於台北 郭延愛府

將夜

將夜 未夜的
那時
在噴霧般麻點的景色裡
常。生在曬穀場的板凳上
守候第一顆星

楚戈 將夜
1984 水墨設色、紙本
69×67.8cm

　　畫面是以極具符號性的簡拙筆法，呈現了一個有月亮、有房舍、有
禾草堆的農村曬穀場，一條長板凳，在月光下，拉長了它的影子，孤單
地站在畫面正中央，旁邊還有一張倒臥的椅子，象徵了一個人終曲散的
寂寥與落寞。

　　美國耶魯大學的藝術史教授班宗華（Richard Barnhart）曾給這件作品
極大的肯定。他說：

　　〈將夜〉作於楚戈生命中一個極為特殊的時刻。繪製此畫的三年
前，他得知罹患鼻咽喉癌，而且一般推測此病之患者的平均存活壽命是

三年。罹癌三年之後，他畫了〈將夜〉。在一個被告知去預期死亡期限的時刻，他畫了他的童年。那是一個黯淡、如夢一般超現實的回憶……畫面上看起來，好像夜晚將會很快地降臨而視象與回憶也似乎馬上就會消失。憶及1985年的課堂上，當我們凝視著這張作品，並誦讀著畫家自己的詩句時，班上一位年輕的女生，開始暗暗地啜泣起來。

現在，我體會到1984年時，楚戈不但沒有讓黑夜降臨在他身上，而且還從自己的內在發掘了新的生命力以及一種更劇烈強勁的創造力。那以後，從他筆端源源不斷泉湧而出的藝術創作，其豐富、多樣與那幾乎不可遏止的精力；使我想起1970年代末期，文化大革命餘波所撼動的中國大陸畫壇堪足比擬。或許是曾經如此接近過死亡，並從死亡邊際存活

楚戈　高會　1984
水墨設色、紙本　尺寸未詳

了過來，對生命自身起了強化的作用。當然，我不知道而且很可能這麼樣的概化人家個人內在的事，是不是妥當？不過，有一點可以確定的是，我對楚戈的仰慕，隨著我看到他的每一件新作品而與日俱增。——引自〈「將夜」——楚戈之藝術斷想〉

也就在1984年之間，楚戈的作品，在線條運用上，開始有了一些較明顯的轉變，他逐漸延展線條的連續性，強調線條本身造型的趣味，相對地，也逐漸降低了畫面中文學的位置，而進入了第二個時期。

▎一線畫時期
（1984-1986年）

原本在楚戈早期插畫中相當重要的一個特色，也就是「一線畫」的技法，到了1984年之後，逐漸被廣泛運用到水墨創作之中；最明顯的正是1984年一些以鳥為題材的

楚戈　沙田觀日
1984　水墨設色、紙本
48.5×68cm

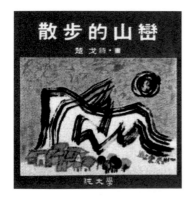

楚戈詩畫書《散步的山巒》封面

作品，如：〈鵬程〉、〈愛侶〉、〈高會〉、〈江邊三隻水鳥〉，以及一系列的〈鴻路濛濛〉、〈追尋〉等。這些或單或群的鳥隻，在楚戈連續性線條的流動勾劃下，即使不是真正的「一線畫」，也幾乎都造成一種不知其始、也不知其終的線畫造型趣味。由於線條的反覆遊走，一方面表出了物象的造型，二方面分割了物象的造型；於是填充不同的色彩，即成就一種空間分割、形式穿透的畫面趣味。即使原本只是一個空洞的圓形太陽，也被楚戈以線條纏繞，而成為有了年輪的太陽，一個古老而帶著年輪的老太陽。

　　線條的延續性，成為這個時期創作的主要思考；更成功的例子，應是表現在那些如散步一般的山巒。而《散步的山巒》，也正是楚戈1984年出版的一本詩畫集的書名。

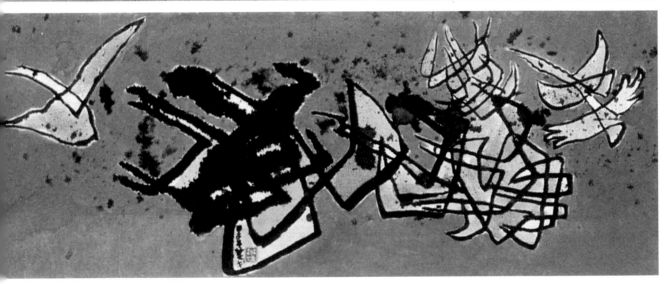

[上圖]

楚戈　追尋
1984　水墨設色、紙本
19.5×100cm

[下圖]

楚戈　鴻路濛濛
1984　水墨設色、紙本
21.2×57.6cm

　　這些由連續性線條構成的山巒，有較渾圓，如〈沙田觀日〉；有較平緩流暢，如〈黃河之水天上來〉（P. 63下圖）；有較突梯靈動，如〈張望的山〉（P. 63上圖）；也有以狂草般的「山」字形構成，如〈山之變奏〉（P. 134）等等，這些都是完成於1984年的作品。其中，即使仍有大幅長篇的文字，如〈山嶽的夢〉（P. 62下圖），但畫面的主體，顯然已經不在詩文或詩文與圖形的互襯，而是畫面中以線條為主的造型，文字也只是造型構成的一部分而已，唸不唸內容，已經無關緊要。

　　這種「一線畫」的不規則式的連綿性線條造型，一直延續到1986年前後，其間有許多足以視為代表性的作品，如〈天姥吟〉（1984，P. 62上圖）、〈荒古的記憶〉（1985，P. 127）、〈山與田園〉（1986）、〈雲之歸宿〉（1986）等等。而這些線條綿延的不同創作方式，也都成為日後持

61

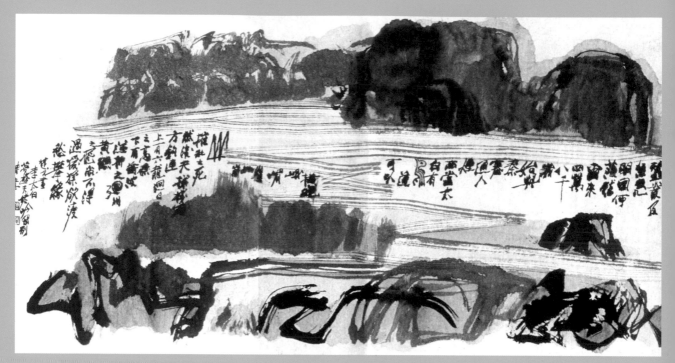

楚戈　天姥吟　1984　水墨設色、紙本　69×150cm

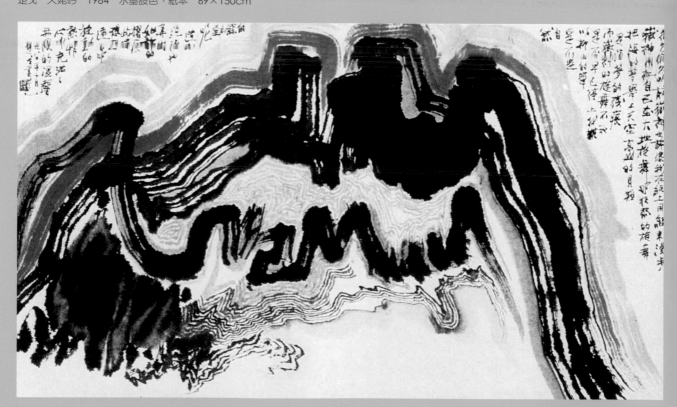

楚戈　山嶽的夢　1984　水墨設色、紙本　56×73cm

[右頁上圖] 楚戈　張望的山　1984　水墨設色、紙本　尺寸未詳
[右頁下圖] 楚戈　黃河之水天上來　1984　水墨設色、紙本　尺寸未詳

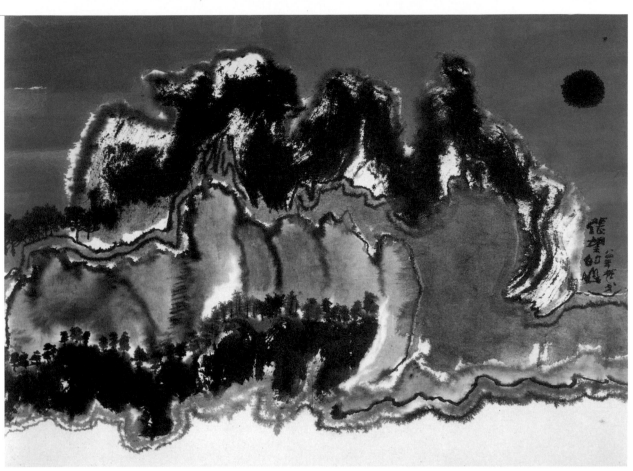

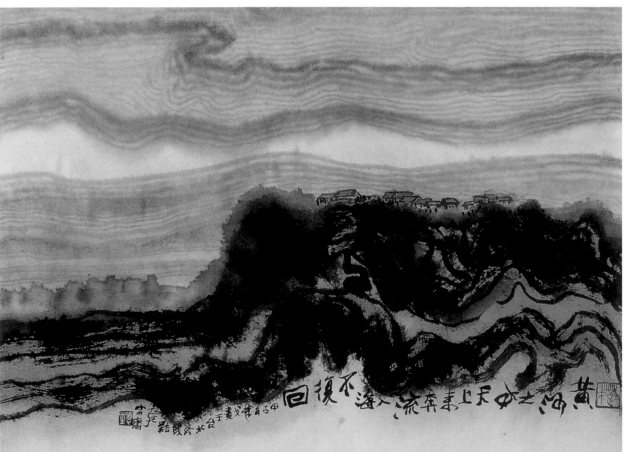

[左圖]
楚戈欣賞陶藝作品時的神情

[右圖]
楚戈　釋出的慾望　1994
結晶釉、陶板　74×41cm

[右頁上圖]
楚戈　虛實相生　2003
有色棉紙、紙版　52×66cm

[右頁下圖]
楚戈　海角一樂園　2003
有色棉紙、紙版　52×66cm

續發展的幾個重要開端。

在這些具「一線畫」特色的作品之外，這個時期的楚戈，也分別嘗試了陶畫、絹印版畫，以及撕貼畫的技法。其中尤以撕貼畫特具創意與風貌，如1984年的〈空間的連繫〉（P. 139上圖）和〈傳統的呼喚〉（P. 139下圖）、〈山河頌〉等，均為代表之作。剪紙、撕紙原本就是中國這個「紙的民族」特有的民間工藝，楚戈巧妙地運用傳統的媒材，賦予嶄新而現代的造型；在紅、黑、白、藍幾種極簡的色彩烘托下，楚戈將原本生硬的紙材，利用相疊的原理，竟產生如水墨般暈染的效果，至於線條的流轉、躍動，仍是一貫的精神展現。

[左圖]
楚戈　夜晚的記憶　1992
陶塑　14吋

[右圖]
楚戈　演講者　1992
陶塑　高35cm

▌石濤與文字畫時期（1987-1991年）

　　由於媒材的廣泛嘗試與開發，楚戈在1987年開始使用一種粗質、
疏鬆的棉布來創作水墨畫，由於畫布本身質地的粗鬆，因此在畫法上
也轉變為一種多水份與墨色渾沌的作法。儘管這種畫布的使用，時
間不長，但也產生了如〈相看兩不厭〉（1987，P. 69下圖）、〈偶然的際
遇〉（1987，P. 69上圖）、〈群山萬壑〉（1991）、〈天長地久〉（1991，
P. 70-71）等等頗具特色又氣勢磅礴的作品。而類似的手法，又影響了
之後的〈飛揚〉（又名〈大鵬鳥的化生〉）（1988），與〈春山晴滴
翠〉（1989，P. 68下圖）、〈江上愁心千疊山〉（1989，P. 68上圖）等作品，前
者是以印、染的功夫，想像鵬飛千里的豪情；後兩者則都是以環繞式
的線條，表現一種類如石濤山水冊頁的水墨韻味。

石濤《畫譜》〈一畫章〉有云：

太古無法，太朴不散；太朴一散，而法立矣。法於何立？立於一畫。一畫者，眾有之本、萬象之根，見用於神、藏用於人，而世人不知；所以一畫之法，乃自我立。立一畫之法者，蓋以無法生有法，以有法貫眾法也。

……

人能以一畫具體而微，意明筆透，則腕不虛。腕不虛則畫非是，畫非是則腕不靈。動之以旋、潤之以轉、居之以曠，出如截、入如揭，方圓直曲、上下左右，如水就深、如火炎上，自然而不容毫髮強也。用無不神而法無不貫也，理無不入而態無不盡也。……蓋自太朴散而一畫之法立矣，一畫之法立而萬物著矣。

〈氤氳章〉又云：

筆與墨會，是為氤氳。氤氳不分，是為混沌，闢混沌者，舍一畫而誰耶？畫於山則靈之，畫於水則動之，畫於人則逸之。得筆墨之會，解氤氳之分，作闢混沌手，傳諸古今，自成一家，是皆智得之也。不可雕鑿，不可板腐，不可沉泥，不可牽連，不可脫節，不可無理。在墨海中立定精神，筆鋒下決出生活，尺幅上

石濤《畫譜》一畫章第一頁

石濤《畫譜》

《畫譜》為中國清代繪畫理論著作，明末石濤著，又名《苦瓜和尚畫語錄》。石濤（1641-1707）俗姓朱，名若極，為明靖江王朱贊儀的十代子孫。長大出家，法名道濟，字石濤，別號苦瓜和尚、清湘老人等。他的著作《畫譜》，全書共十八章，一畫、了法、變化、尊受、筆墨、運腕、氤氳、山川、皴法、境界、蹊徑、林木、海濤、四時、遠塵、脫俗、兼字、資任。凡五千餘言，言簡意賅，先講原理，次述運腕，最終引出理論主張，構成完整有機的山水畫理論體系。在這一體系中，作者把畫理畫法的認識提高到宇宙觀的高度，窮其原委變化，具有較強的理論性與系統性，及充分的邏輯力量。此書反對擬古，主張「借古以開今」、「筆墨當隨時代」、「搜盡奇峰打草稿」，重視發揮畫家個性並實現創作自由，建立了不平凡的藝術和理論，對中國18世紀，特別是20世紀以後的山水畫發生了重大影響。

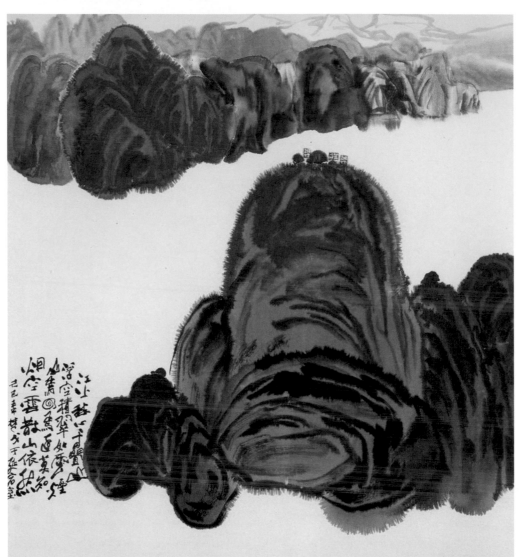

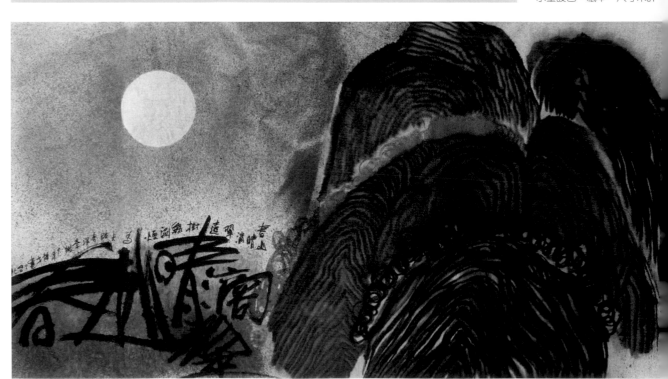

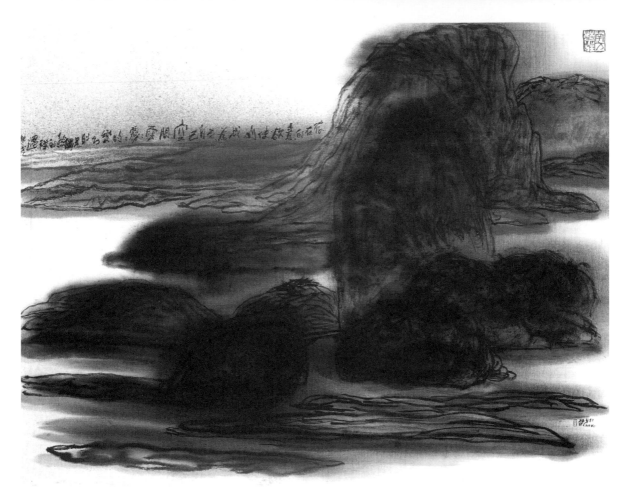

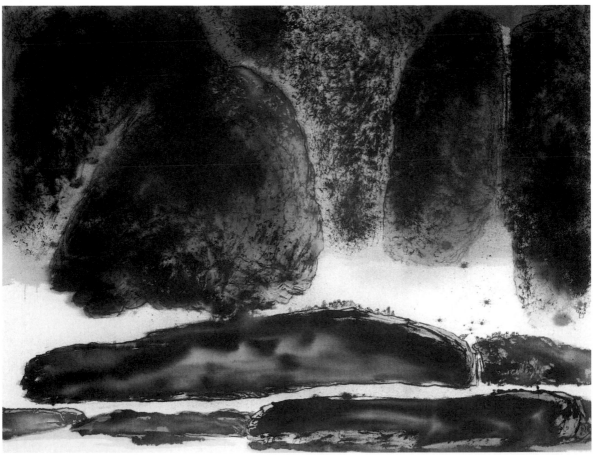

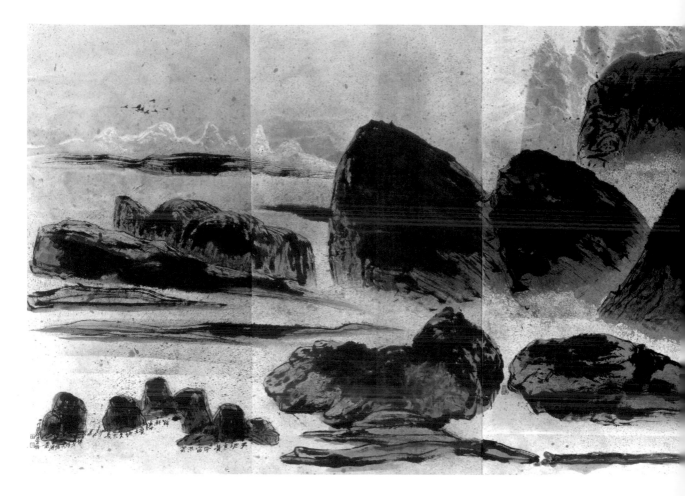

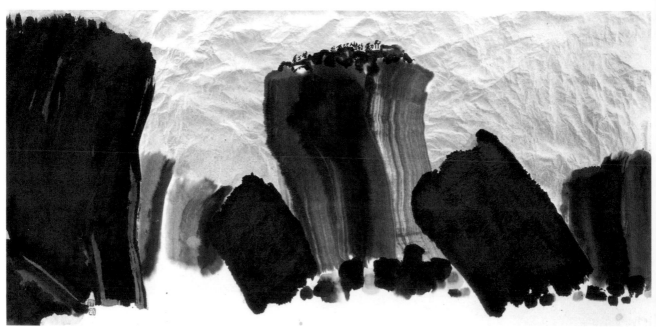

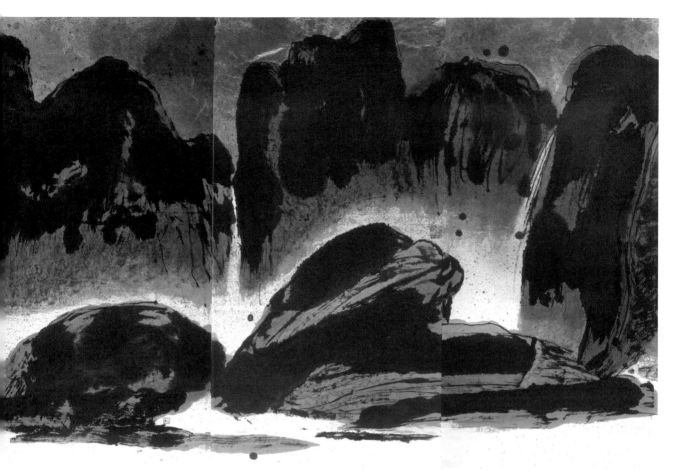

楚戈　天長地久
1991　水墨設色、紙本
69.6×136.5cm

換去毛骨，混沌裡放出光明。縱使筆不筆、墨不墨、畫不畫，自有我
在。蓋以運夫墨，非墨運也；操夫筆，非筆操也；脫夫胎，非胎脫也。
自一以至萬，自萬以治一。化一而成氤氳，天下之能事畢矣。

　　所謂「在墨海中立定精神，筆鋒下決出生活，尺幅上換去毛骨，混
沌裡放出光明」，證之此時期那些六通景、三連屏的大幅〈天長地久〉
與〈群山萬壑〉，楚戈真可謂深得石濤精髓。

　　這個時期的楚戈，在技法上，多元嘗試，除了以噴壺，增加畫面
霧氣的效果，也利用紙張皺紋，來側面斜噴，造成遠山壁面粗糙的質
感，如〈蜀道難〉（1988，P.72下圖）、〈殘雪〉（1988，P.72上圖），及〈行動的
山〉（又名〈大自然的舞臺劇〉）（1989）等，都是這些技法嘗試下的產物。

　　不過相對而言，這個時期，在質量、數量上，更為大量而具代表性

[左頁下圖]
楚戈　行動的山
1989　水墨設色、紙本
67×133cm

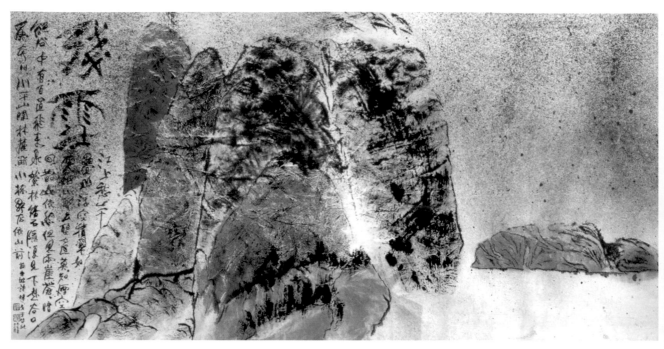

楚戈　殘雪　1988　水墨、壓克力顏料、紙本　69×136cm

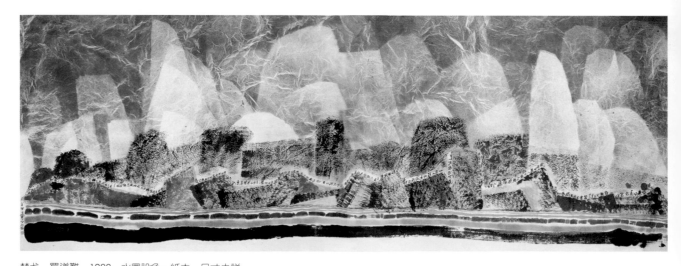

楚戈　蜀道難　1988　水墨設色、紙本　尺寸未詳

[右頁圖]

楚戈　秋聲
1988　水墨設色、紙本
135.6×71.7cm

的，應是一批以文字入畫的作品。這些以文字入畫的作品，大約可再劃分為兩類，一類是以字顯圖，文圖並存，但文字在圖中，居相當重要、甚至是主要的地位，如〈秋聲〉（1988）、〈羨鳥〉（1988）、〈炊煙〉（1991）等是。而另一類，顯然更為大量，那便是直接以字為畫，文字本身的結構，便是畫面的造形，在造形之後又賦予一些色彩和質感。這類作品，

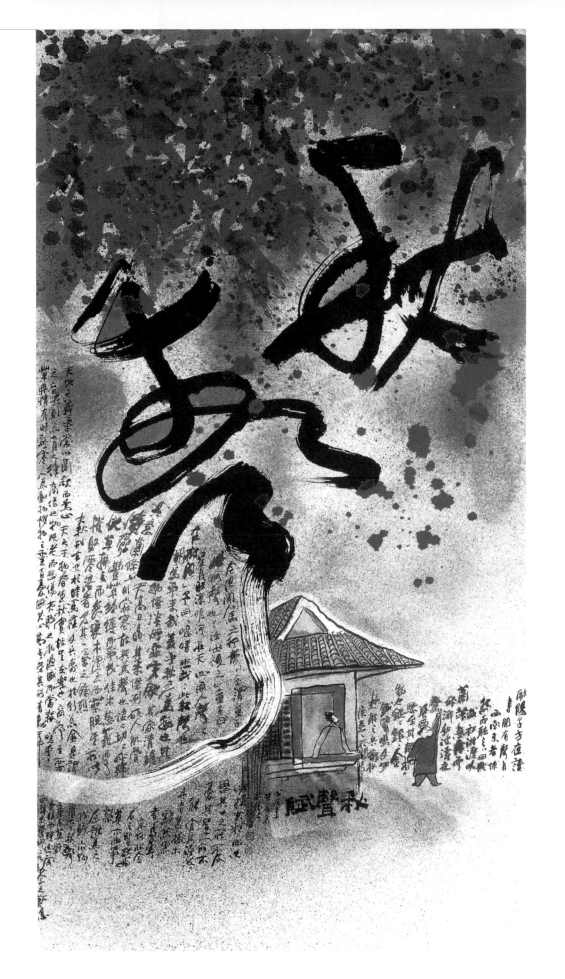

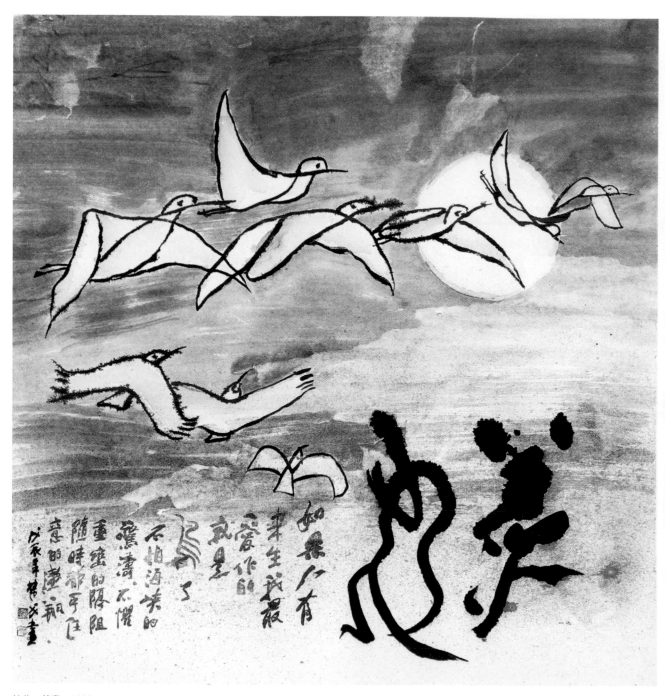

楚戈　羨鳥　1988
水墨設色、紙本　75×71cm

佳作甚多，如：〈生命是一種獻禮〉（1988，p.21）、〈獻享〉（1989）、〈福壽〉（1989）、〈無為〉（1989）、〈夢〉（1989，p.76下圖）、〈壽者無私〉（1989）、〈野趣〉（1989，p.78）、〈花季〉（1989，p.76上圖）、〈春滿人間〉（1989），以及〈聽于無聲〉（1989）、〈春之組曲〉（1991）、〈寒山子〉

楚戈　炊煙　1991　水墨設色、紙本　尺寸未詳

楚戈　聽于無聲　1989　水墨設色、染色糊窗紙本　62×99cm

76

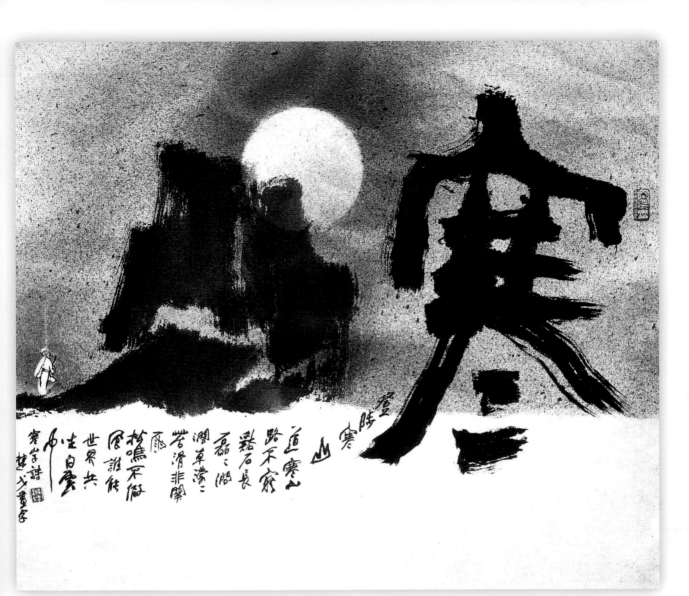

一道寒山
路不窮
點石長
磊磊潤
澗草濛濛
篁滑非聚
廊
松鳴不假
風誰能
世界共
生白雲

寒山詩
林戈賣字

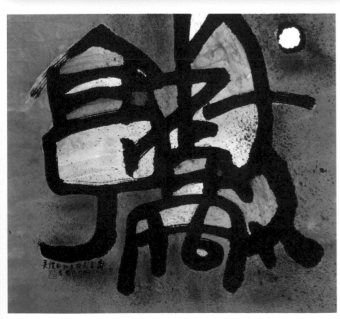

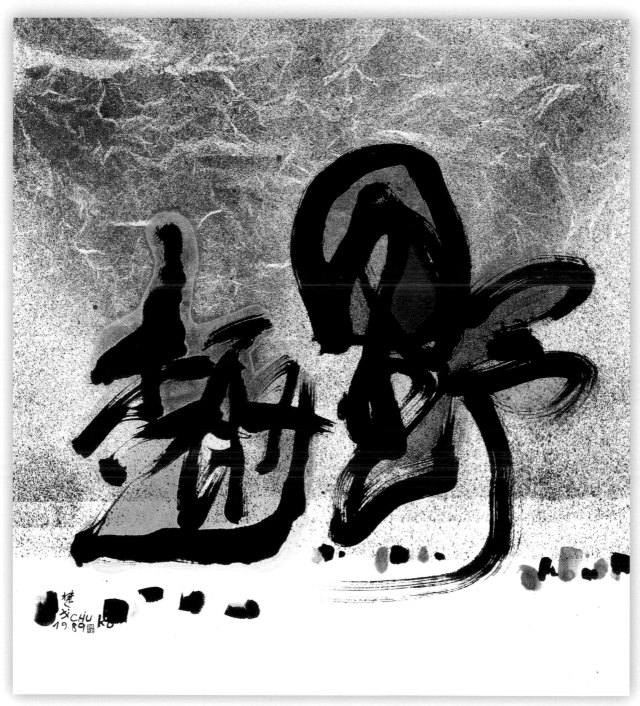

楚戈　野趣　1989
水墨設色、紙本　89×78cm

（1991，_{P.77上圖}）、〈鑄情〉（1991）等等，這些文字畫，有的是金文，有
的是篆文，有的是草書，有的是行書，有的什麼體也不是，純粹是一種
造型，但畫面的效果，和文字的意涵，往往緊密相連。發展到極致，
如〈聽于無聲〉，已經完全成為一種獨特的畫種；窗格狀的畫面構成，
既如傳統中國剪紙的連邊技法，也如西方現代藝術幾何構成或低限主義
的形式趣味，傳統與現代交融，內容則是中國的文字。文字畫在中國有

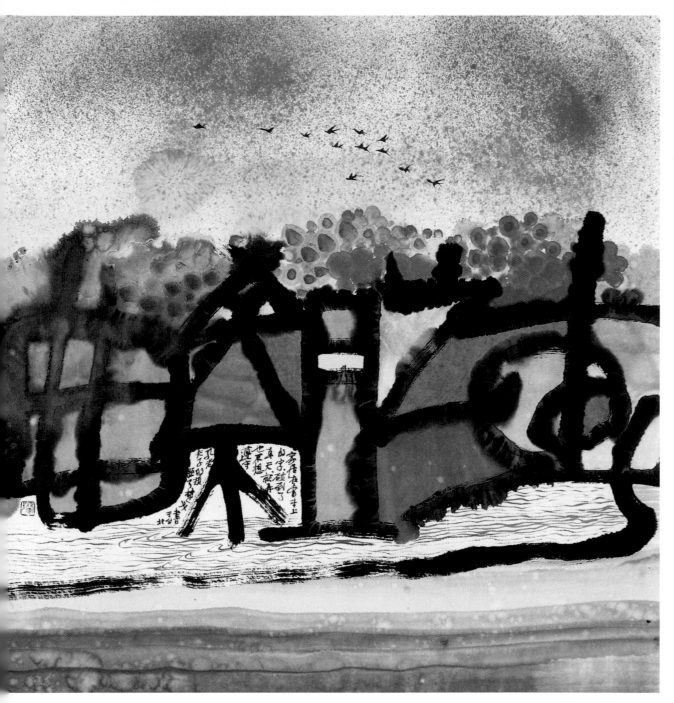

楚戈　春之組曲
1991　水墨設色、紙本
68.5×69cm

長遠的歷史，近代倡導者也所在多有，但真正能提升到藝術創作境界
的，楚戈顯然是少數成功的例子。

　　1990至1991年間，楚戈也花費了大量的時間，創作了大批陶瓶畫，
那些帶著綿延不斷的線條刻劃，配合著一些佛經的經文，賦予這些陶瓶
一種東方哲思的意趣，令人激賞；一些陶捏的人形，則具大智若愚的尊
者形象。

▍線于無限時期（1992-1995年）

楚戈1989年為臺中市政府設計建市百週年的銅鑄「中」字大型紀念碑，高18.3公尺。

楚戈　歌舞　1992
水墨設色、紙本　63×63cm

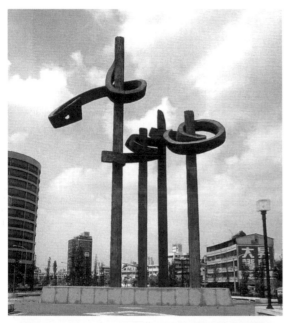

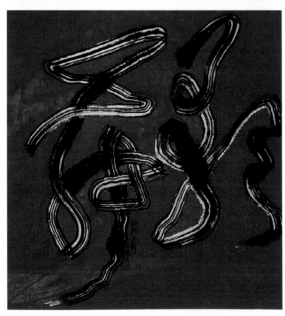

經歷1991年一批較具抒情風格的「花卉」系列之後，1992年至1995年間，楚戈的創作達於高峰。一種來自中國「結繩美學」的概念，在這個時期，和一些山形、雲紋，結合成一幅幅結構緊密、氣象宏偉的半抽象山水；線條本身既形成山體，線條也形成雲紋，環繞山體，雲山糾纏、線線相生。1994年的〈曾經滄海難為水、除卻巫山不是雲〉，可看成是這段時期，最具典型的代表力作；此作高達219公分，由兩幅各95公分寬的條幅併成，曾參與1994年在當時的臺灣省立美術館（今國立臺灣美術館）舉辦的海峽兩岸「中國現代水墨畫大展」，在眾多水墨作品中，氣勢宏偉而生氣流動，十分顯眼。

這個可以被稱為「線于無限」（仍為楚戈畫作名之一）的時期，線條的畫法，和此前各時期有極大的不同，以往楚戈也曾喜愛以平行的多線條，來展現出一種繁複流動的感覺，但那些線條，主要都是以一支單一的毛筆，反覆多次而畫成。現在，楚戈在歐遊的旅程中，尋找到一種多筆並列的排筆，一筆下去，可以同時出現多達十條以上的線條。這種原理，正像繩子之以多條細線構成一般，筆的轉折，就產生了空間前後的錯覺，如此一來，線條的流動，也就成為一種複音式的合音，流動、旋轉、穿透、迴流……，一幅幅無限變化的線條組曲，也成為楚戈百玩不厭、百變無窮的魔幻空間。那些早年只是以一支硬筆，表現在小小插圖上的機靈與敏銳，現在成了空間浩瀚、線于無限的巨大場景。

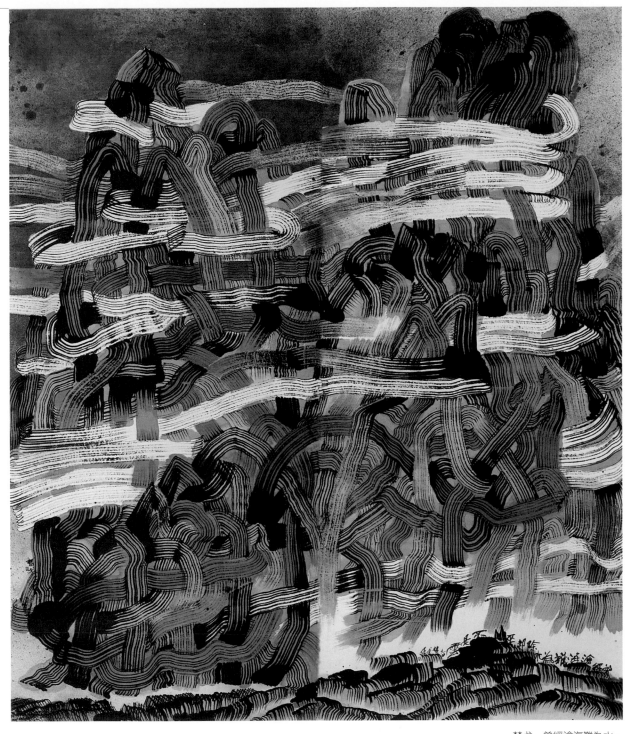

楚戈　曾經滄海難為水，
除卻巫山不是雲
1994　水墨設色、紙本
219×95cm×2

　　在這個時期，儘管有一些作品，仍與文字有較深的關聯，如〈歌
舞〉（1992）、〈聲〉（1992）與〈靜〉（1992）等，也包括早在1989年，楚
戈便以類似的線條，為臺中市政府設計建市百週年的銅鑄「中」字大型
紀念碑；但基本上，「結繩美學」的思想，在此時已超越了文字與語言
的侷限。甚至就歷史而言，楚戈也認為結繩的美學，是先文字與語言而

[左圖]
楚戈　聲　1992
水墨設色、紙本　63×63cm

[右圖]
楚戈　靜　1992
水墨設色、紙本　69×70cm

楚戈　雲山一體論　1997
水墨、畫布　130×162cm

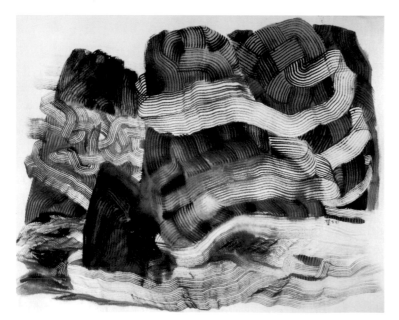

存在，對人類文明的肇建，產生了關鍵性的先期貢獻。他曾推翻長期以來，學者以為「結繩記事」的說法，而給予結繩乙事，更具精神性與典範性的地位，認為「結繩而治」是一種制度與規範的建立。因此，在這個「線于無限」的時期，楚戈的作品充分地表現了線條結構本身獨具的美感，也繼承了中國上古彩陶紋飾，亦即「結繩美學」的精髓。

　　美學家班宗華就說：

　　他（楚戈）知道遠古「結繩」，在文明肇生之時，是超越在語言文字之前的。他並發現在結繩中蘊藏著藝術的形式、語言與文化內涵的根源。現在，他甚至用金屬質材在空中結繩，讓他們解開靈感的彩帶，在臺中市的上空飛揚。抑或解開一團緊密的繩結，而將之幻化成綿延不斷的線條，譜成他那夢境一般的山巒；抑或將色彩編成的

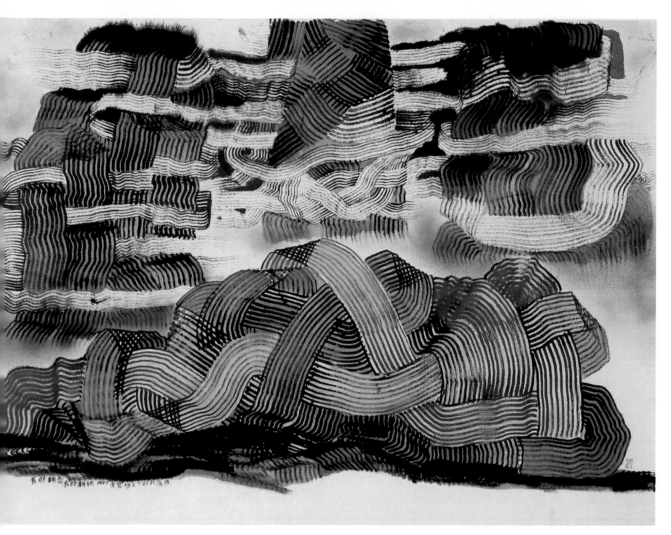

楚戈　耕雲也耕地
1997　水墨設色、畫布
130×162cm

繩結變成花朵、變成文字，甚至變成什麼東西也不像的彩結。我不能確
定的說，在將其繪畫轉化成「結與解」的形象化身之前，楚戈是否已經
想到了結繩；但是，至少可以肯定的是，從史前的結繩觀念中，他已經
尋獲了一個足資作為他的書畫線條本質上的完美隱喻了。

<div align="right">——引自〈「將夜」——楚戈之藝術斷想〉</div>

▌結構與符號時期（1996-2002年）

　　這個時期，是前一「線于無限」時期的再發展與再純化，除了一
些仍維持著山形、雲紋的暗示，而作較為活潑的變化，如〈耕雲也耕
地〉（1997）、〈雲山一體論〉（1997），及〈群山萬壑響風雷〉（1997，p. 87）

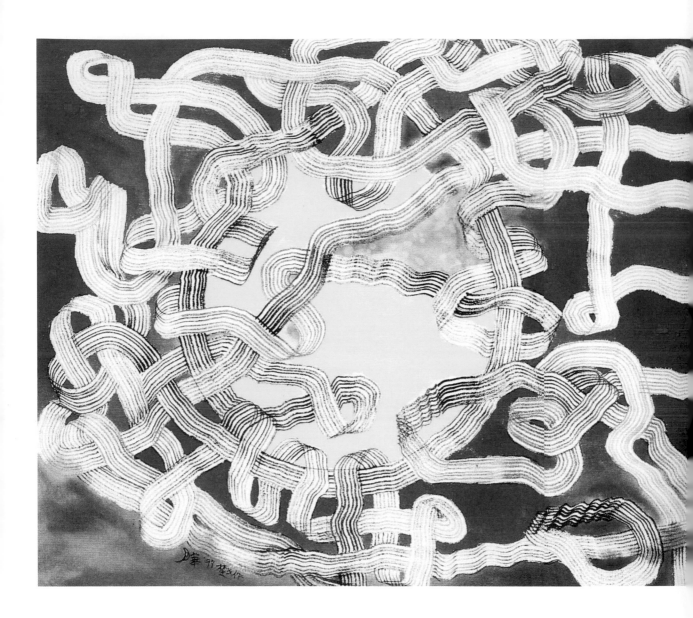

等之外，另有一批作品，則是所有的山形、雲紋都不見了，剩下的就是一些純粹的結構，如：〈原初的結構〉（1997，P. 140）、〈載著雪花行進的線〉（1997，P. 129上圖）、〈日輝月華〉（1997）、〈天垂象〉（1997，P. 135），及〈銀河黑洞〉（1997，P. 86）、〈乾坤一潑〉（1997，P. 141）等等；這也就是楚戈1997年，在臺灣省立美術館「觀想結構畫展」的主要展出內容。楊牧在他的畫冊序言〈觀想結構——楚戈丁丑年畫展〉中寫道：

　　這些年楚戈以水墨創造柔軟的曲線，獨特的畫具揮灑於棉紙或帆布之上，捕捉長久於瞬息、磅礡於細緻，其結果是浮沉變化的空間，是

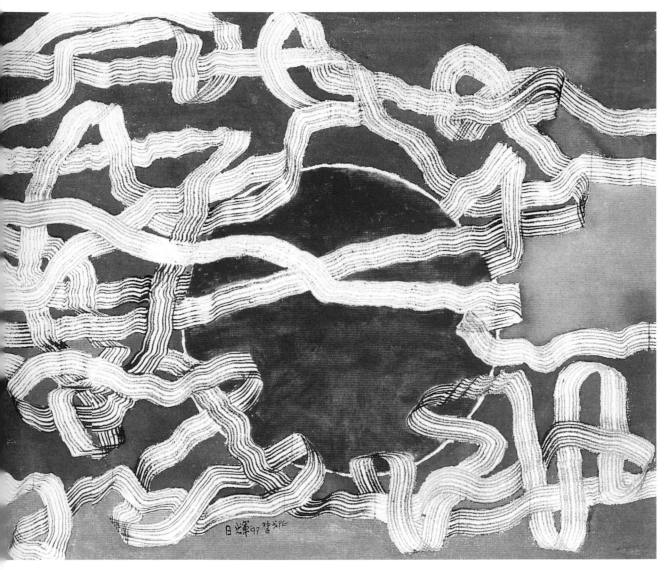

楚戈　日輝月華
1997　水墨設色、畫布
103×127cm×2

雲山雨氣谷壑山泉，是女媧、背向的佛陀之類，令人驚異不置的題目，
悉以繩結一般的結構貫穿而維繫之，稱「觀想結構」。觀與想是容易參
詳的預備工夫，感官與神智對外對內的追求、尋覓，只涵蓋到藝術創造
的一部分活動。結構乃是實際從事的運作，通過大幅度全面的規劃、比
例、平衡、對抗，繼之以榘矱檢驗其方圓，以陰陽明暗互補、映照，深
入觷赜奧祕，乃見繩墨曲折流麗，中規而中矩，此之所謂藝術的編結構
成，所謂章法、紀律。

　　楚戈說繩子因為柔軟能致曲線、變形，而臻於抽象的境界，所以它

除了是具象的媒介外，也是抽象的啟示。

到了1999年之後，則在線條結構之外，又加上一些圓形、方形的符號，而讓人容易聯想到古代璧玉或亞形的天圓地方等等人文概念。楚戈上古美術研究的知識，似乎又在這個時候，悄悄地滲入他的創作之中，極其自然而成功地流露及表現了出來。

▌報緣與多元時期（2003-2007年）

2003年之後，楚戈的體能有明顯衰退的現象，但創作的慾望不減。為了健康，謹遵醫囑，每天要有大量的晨泳、散步。逐漸失去聽覺，讓他反而可以更無干擾的觀察人生百態，猶如一齣無聲的默片。

楚戈　銀河黑洞
1997　水墨設色、畫布
124×168cm

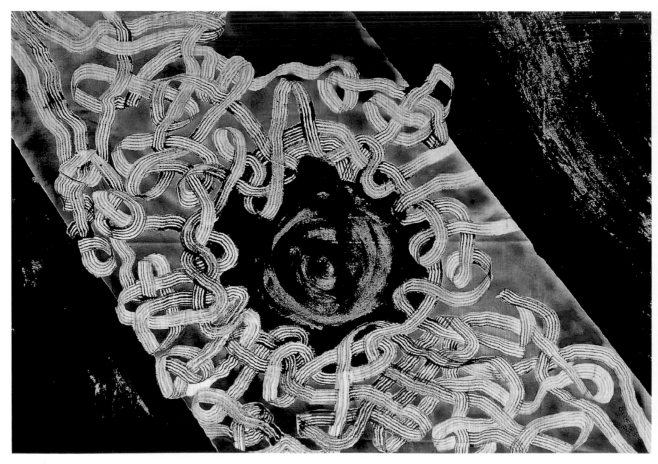

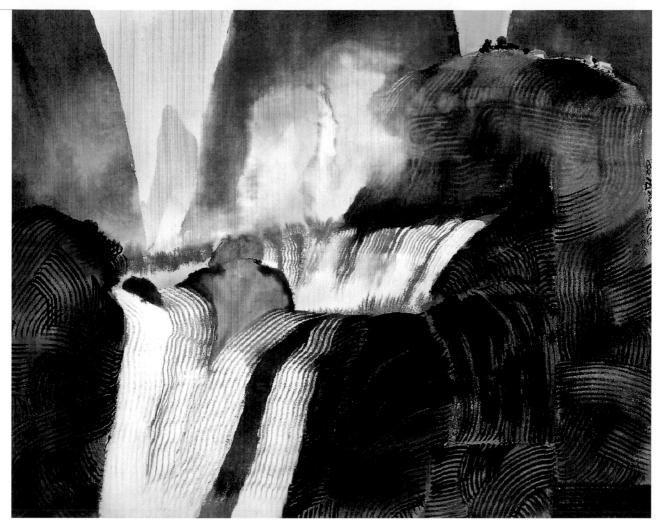

　　曾經在旅遊美國期間，因朋友起哄，要楚戈當場揮毫，他即興以報紙折成排筆，揮就成章。這些以報紙折成的排筆，也就成為他2003年臺北國父紀念館個展「報緣」系列的主要工具。仍然是線條的游動，但扭轉間，多了一份滄桑與苦澀。

　　「真的是老了！我老了以後，為了保命，散步時不能爬山，只能在熟悉的地方來回的走來走去，時間的線條總是不斷的重疊。」（〈來回散步的感覺〉）

　　「清晨散步時，每天都碰到一些不知名的熟面孔，他們用功的運動，或在一段路上走來走去，我想都是為了健康長壽吧。他們重複的作著同一動作，就像這幅畫，而金文壽字，基本上是S形，像龍蛇屈曲而行，凵是容器的祭皿符號，加土，象龍為大地之神，在大地之時空運動，永不歇止。」（〈壽字的走法〉）

走過大生大死的關卡，楚戈一向瀟灑自若的個性，讓他「衰老死亡，皆無所懼」。不斷地行走，心隨筆轉，筆轉神生，「一面用報紙記錄散步，一面想著我的編結。」（〈邊走邊想編結〉）

「在垂老之年，早中晚散步已是一種對自己的職責，所以從未猶豫。有什麼事使人不安呢？自從女兒說了『爸，你的排筆編織畫使人頭暈』正在考慮是否不玩了呢？但我漫步的線條不是上午與中午，昨日、今日、明天……不是一直在重疊嗎？」（〈猶豫的散步〉）

「故宮前面的青山最少兩年久違了。今晨步履沒有那麼蹣跚，還沒有完全消失的夢，猶遺忘在密林深處。」（〈山徑的記憶〉）

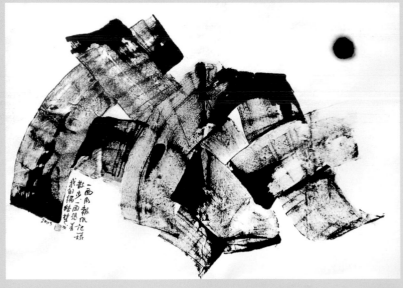

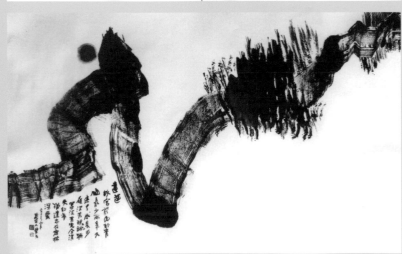

頑強的楚戈，顯然仍在編織他密林深處的大夢。一系列「時間的足跡」，繽紛的色彩，足證這個想法，不只是一個想法。

不過病痛老邁，甚至逐漸喪失的語言能力，都打垮不了這個藝術的頑童，在2003年的國父紀念館大型個展之後，楚戈又將個展中沒有玩完的繩索裝置，進行更大規模的創作，2004年在臺北國立歷史博物館和韓國女藝術家鄭璟娟共同推出「繩子與手套的對話」雙人展。那些原本粗壯笨拙的巨大繩索，在藝術家的巧手撥弄下，忽然活化了過來，扭擺出各樣的表情，和鄭璟娟的手套，演出一齣齣深情有趣的戲劇。

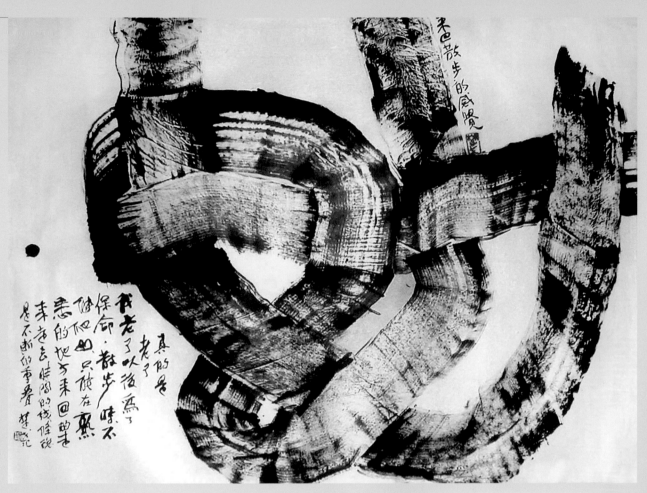

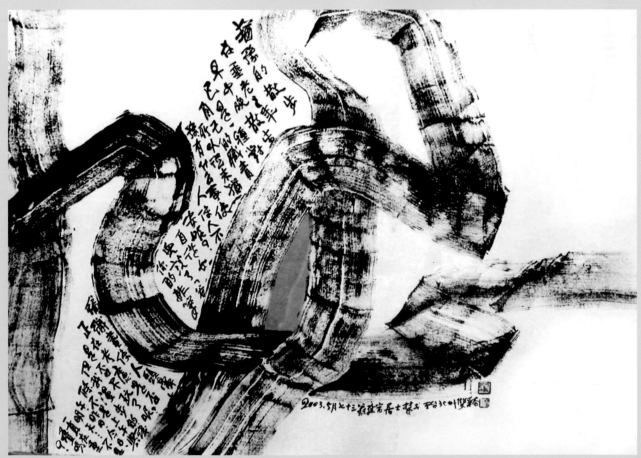

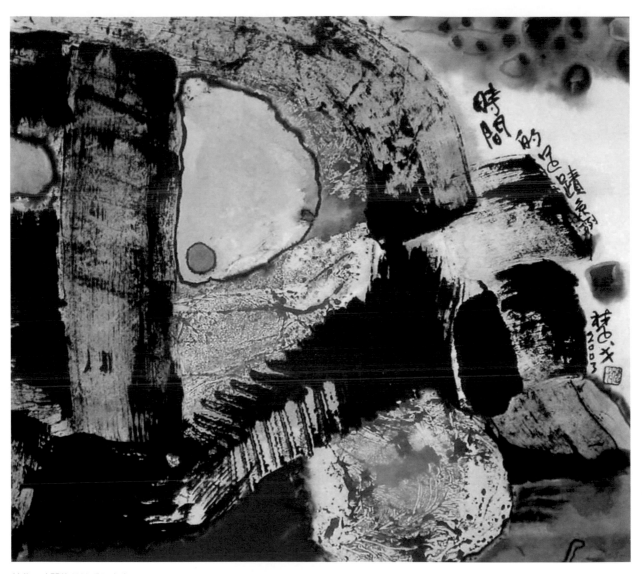

楚戈　時間的足跡系列之十
2003　水墨設色、紙本
35×40cm

　　似乎沒有什麼能阻擋得了楚戈的創作慾望，儘管病魔仍是時隱時現地將他拉拔在工作室與醫院之間，但在忠實體貼伴侶陶幼春小姐的協助，大批大批的文稿、畫作，仍源源不絕被整理、展現出來。

　　2007年的故鄉湖南博物館的「迴流——楚戈現代水墨大展」，是楚戈十八歲離開家鄉，幾近一甲子之後的成果展現；雖然不是完整的創作回顧展，卻是這位一生奉獻給中國現代文藝的流浪青年，最鍾情坦率的表白。走過「人間漫步」的瀟灑人生，少小離家老大回的楚戈，畫作中已然可見「滿園花開」的豐美與喜悅。

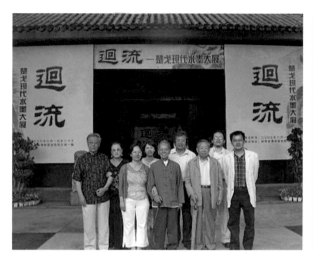

[左圖]
在家鄉湖南舉辦「迴流──楚戈現代水墨大展」開幕合影

[右圖]
楚戈於故鄉湖南博物館的「迴流──楚戈現代水墨大展」現場留影

▌另類油彩時期（2008-2011年）

2008年，緣於受邀為兩岸兩位現代油畫家的畫展寫序，打破了楚戈長期以來以水墨媒材創作的習慣，展開了他「另類油彩」的創作時期。

楚戈雖然長期採用水墨作為創作媒材，但他並不是媒材主義的基本教義派。事實上，早在1980年代初，他就撰文盛讚那些「雲興霞蔚」的

朱德群（左）和楚戈在朱德群的畫作前留影

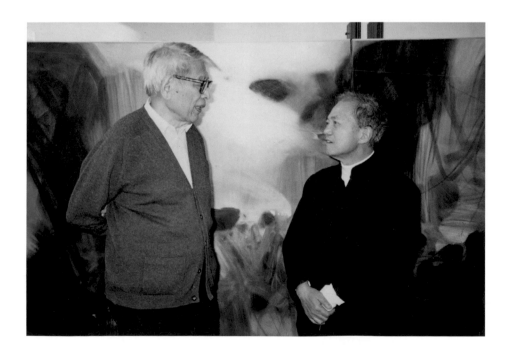

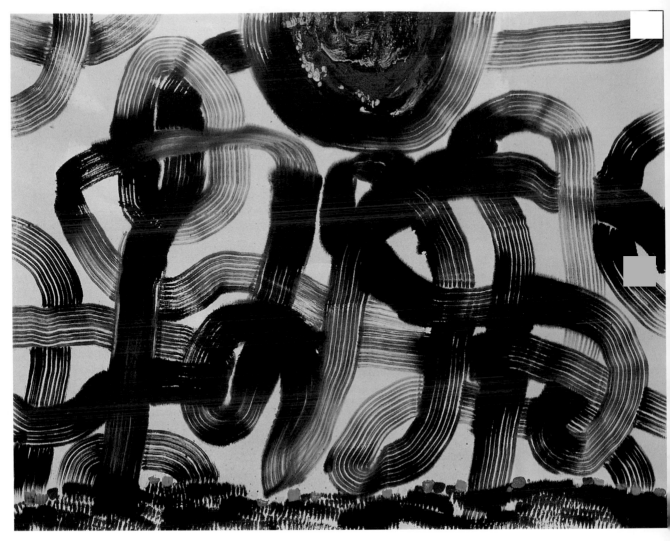

楚戈　行走成一座山　2008
油彩、畫布　130×162cm

抽象油彩作品深得中國水墨美學的底蘊。2008年的投入油彩創作，完全
起於一份突然興起的意念，但也是長期思考中國繪畫創作的一個自然結
果。他說：

　　我近乎瘋狂的老年第一次迷上色彩鮮艷的油彩畫，自己又畫了一
　生的水墨畫，潛在的原因當不只一個。主要的或許和我研究中國上古美
　術史、文化史有某種關係。我曾在聯副寫過《論語》「繪畫後素」的文
　章，知道在古代中國是很注重圖畫色彩。「繪事」古稱「會事」，沒有
　偏旁，他書解釋「會者，匯聚眾色也。」而《論語》子貢也說「素以
　為絢兮」，絢爛鮮艷叫「絢」，所以古代中國圖畫不叫繪畫，叫「畫
　繪（會）」。

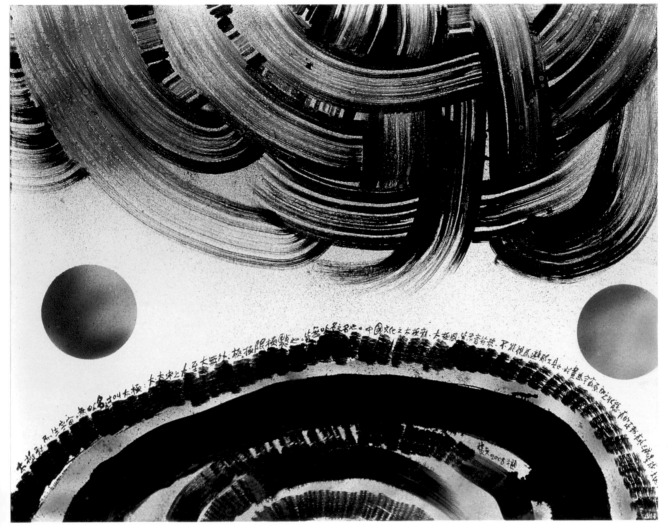

楚戈　動靜之間　2008
油彩、畫布　130×162cm

　　我現在畫油畫完全是自己隨意揮灑，倒是蠻「絢兮」的哩。或許我想像過中國上古美術史到底是如何「會者，匯聚眾色也」的絢分之真相吧！

　　因此，對於油彩創作的投入，他自稱「既是偶然，也是必然」。

　　楚戈的油彩創作，為楚戈的傳奇再增添一份；他以「猶如交了新女友，暫時拋下舊女友」的心情，來比喻自己的油彩創作，是「享受戀愛的滋味，得寸進尺，天天探求那『可不可以再進一步？』的可能性。」

　　油彩在楚戈此時，獲得青睞，固然有著一些生命中的偶然機緣使然，但當中一個可能更為關鍵的理由，則是楚戈永遠不甘寂寞的本性。油彩鮮麗的色彩，恰在他「食不知味」、「聽而無聲」、「言而無語」

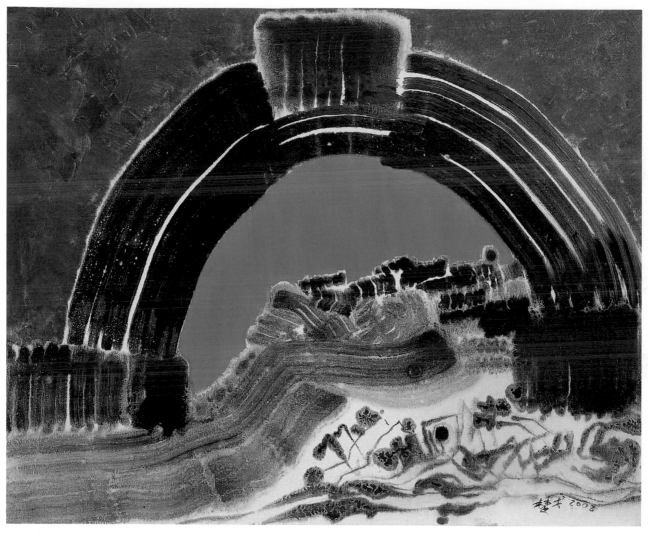

楚戈　別有洞天　2008
油彩、畫布　73×91cm

的生命階段，擄獲了他的芳心。

　　楚戈之從事油彩創作，帶著高度談戀愛、玩遊戲的心情。胸無成法、筆無成規，什麼打幾次底、塗幾層色的油彩規矩，對他來說，都不存在。隨筆而畫、隨興而止。有時用貼的、有時用撕的；有時用潑的、有時用印的……，楚戈到底不改「頑童」本色！

　　這種「存心玩玩」的人，最令「正統」人士痛恨的，就是轉眼之間，楚戈已累積了大量的作品，而且鋪陳開來，面貌還真是嚇人！「他是怎麼做到的？」自認正統的人不得不相互詰問。

　　楚戈這批油彩創作，大抵可以歸納為三類：第一類是延續之前水墨

畫「線條行走」的基本風格，以一些複數的排筆式線條，織構出畫面的主體結構，再搭配一些具有暗示意味的造型，形成頗具律動變化趣味的作品，如：〈行走成一座山〉（P. 92）、〈別有洞天〉、〈動靜之間〉（P. 93）等作即是。在相當的程度上，如果不仔細辨別，這些作品和水墨畫之間，幾難分辨。對於媒材，在楚戈看來，絕無所謂「本質」或「特性」的問題，如何運用，端視創作者的文化認知與匠心巧意。同樣以線條形成的畫作，還有類似「文字畫」風格的〈觀自在〉（P. 96左下圖），以及以連續單線綿密迴旋構成的〈回歸〉等作。

楚戈　回歸　2008
油彩、畫布　60.5×73cm

楚戈　大塊假我以文章　2008　油彩、畫布　130×161.5cm

楚戈　觀自在　2008　油彩、畫布　91×73cm　　　　楚戈　最後的冰河　2008　油彩、畫布　130×162cm

[右頁上圖] 楚戈　當偶然遇到了必然　2008　油彩、畫布　61×72.5cm
[右頁下圖] 楚戈　聽雨　2008　油彩、畫布　72.9×91cm

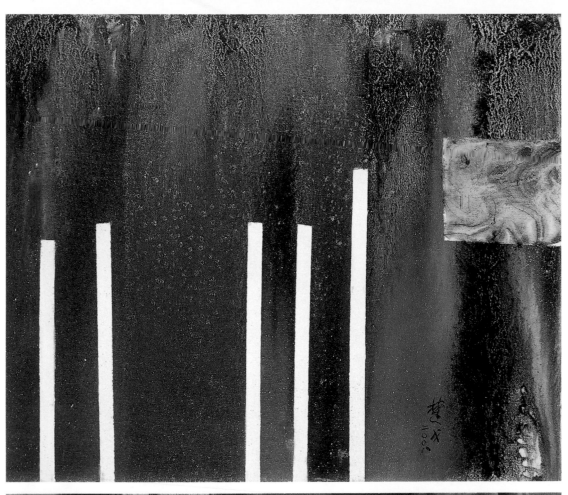

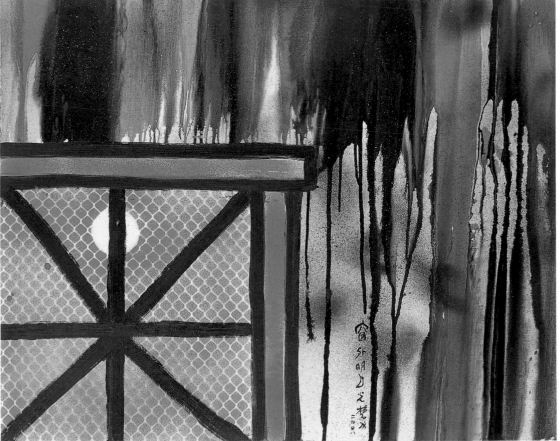

第二類作品，則是較具幾何分割形式的風格。這是楚戈利用膠帶封貼的方式，所創作出來的作品，在筆直的切割線條和油彩流動間，形塑出兼具理性與感性的作品，如：〈大塊假我以文章〉（P. 96上圖）、〈最後的冰河〉（P. 96右下圖）、〈當偶然遇到了必然〉（P. 97上圖）、〈聽雨〉（P. 97下圖）、〈月隱後山頭〉、〈虛實〉（P. 100上圖）、〈偶然與必然〉，以及〈記憶〉等作，

[上圖] 楚戈　記憶　2008　油彩、畫布　91×72.5cm
[下圖] 楚戈　月隱後山頭　2008　油彩、畫布　130×162cm

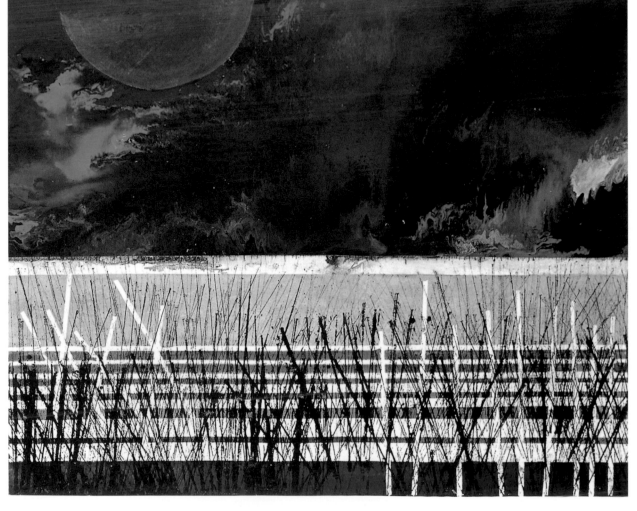

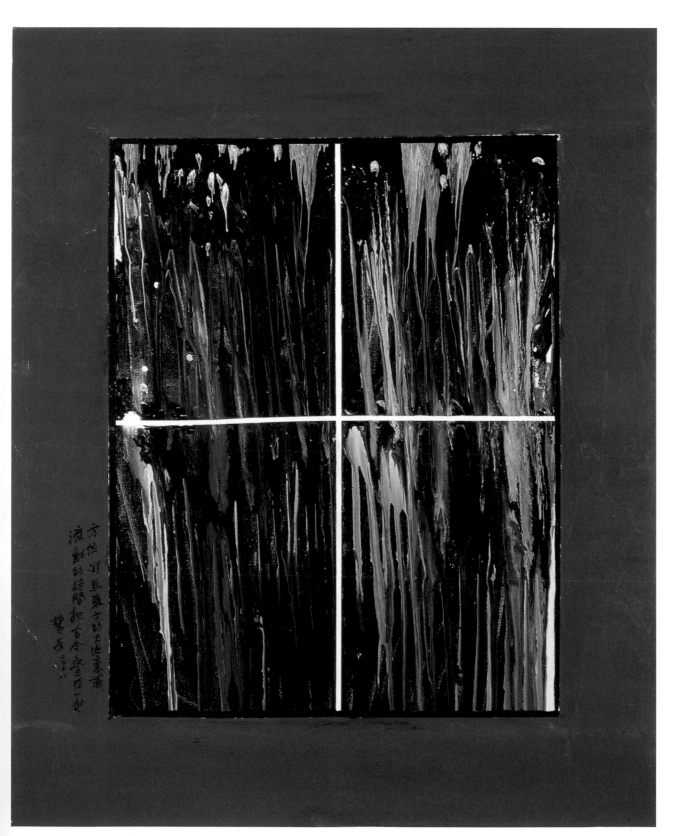

方位 消失東方的大地意識
流動的時間把古今聚匯一堂

楚戈 二〇〇八

楚戈　偶然與必然　2008　油彩、畫布　162×130cm

楚戈　虛實
2008
油彩、畫布
130×162cm

楚戈
遠方在下雨
2008
油彩、畫布
130×162cm

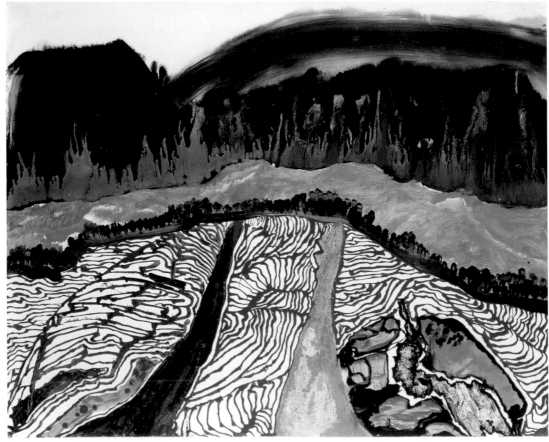

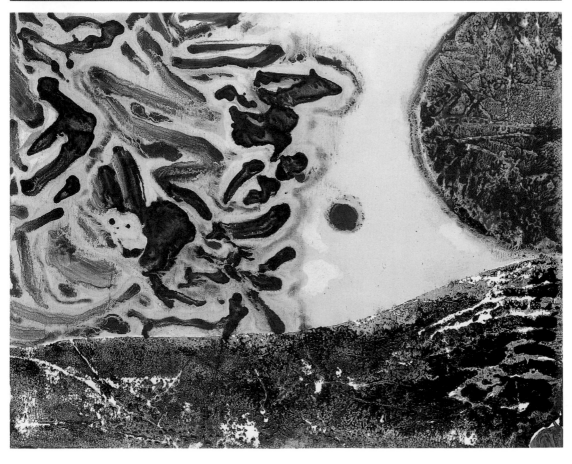

楚戈
濕地春夢
2008
油彩、畫布
尺寸未詳

楚戈
旁觀者
2008
油彩、畫布
73×91cm

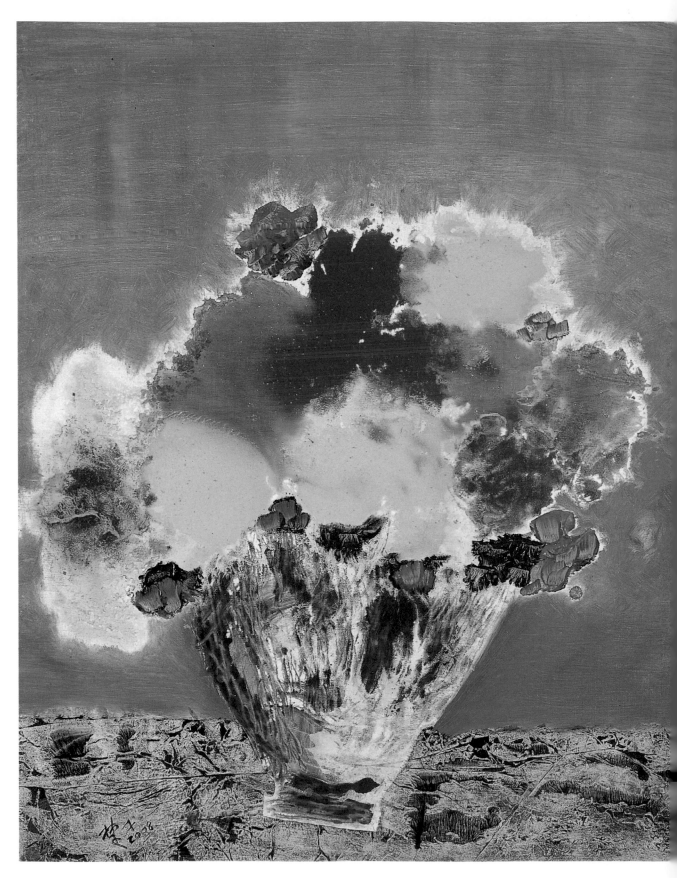

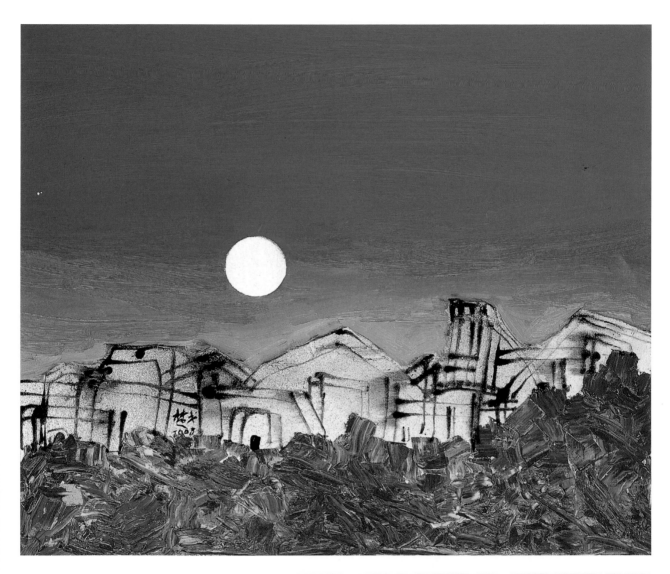

[上圖]
楚戈　山城夜月　2008　油彩、畫布　60.5×72.5cm

[下圖]
楚戈　山野舞曲　2008　油彩、畫布　72.5×91cm

[左頁圖]
楚戈　開放的心　2008　油彩、畫布　91×72.5cm

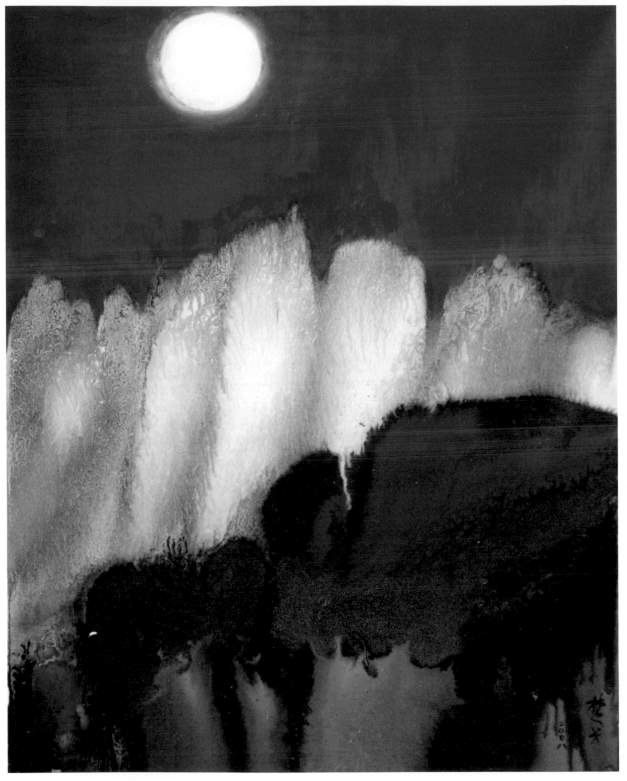

楚戈　等待　2008
油彩、畫布　91×72.5cm

這些作品，複合著單純平坦的色面與流動不定的油彩，一如透過方格窗櫺的窗戶，凝視屋外大雨滂沱的山景。

第三類作品，也是最多的一類，帶著較大的嘗試性與摸索性，讓

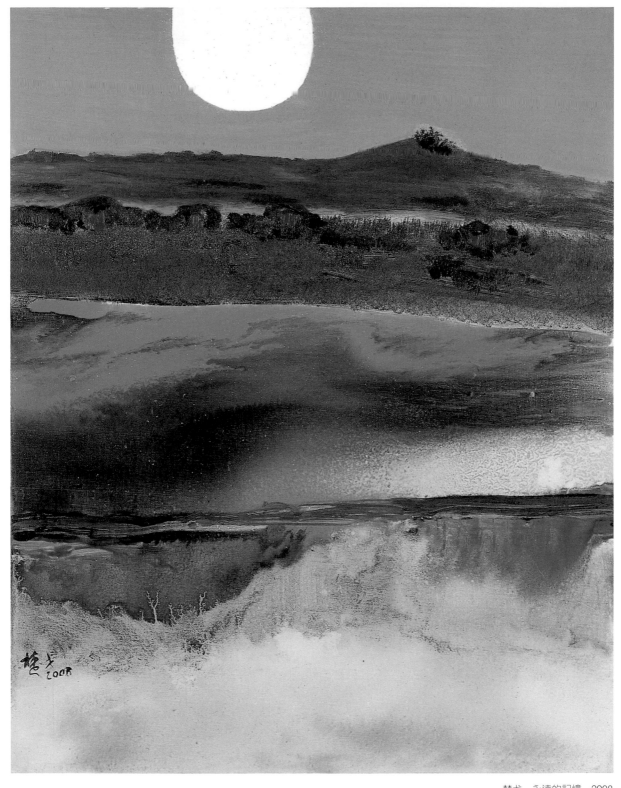

楚戈　永遠的記憶　2008
油彩、畫布　尺寸未詳

油彩黏稠的特性，或是聚積成濃得化不開的激流，或是化約成輕淡闊遠的山景；有些具體、自然抽象，但瀟灑脫逸則是貫穿的主調，如：〈遠方在下雨〉（P. 100下圖）、〈濕地春夢〉（P. 101上圖）、〈東坡的夕陽〉（P. 49）、

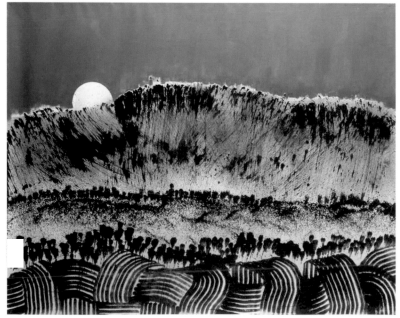

[上圖]

楚戈　黃金的田野　2008　油彩、畫布
130×162cm

[下圖]

楚戈　日出山先醉　2008　油彩、畫布
130×162cm

[右頁圖]

楚戈　山語　2008　油彩、畫布　91×72.5cm

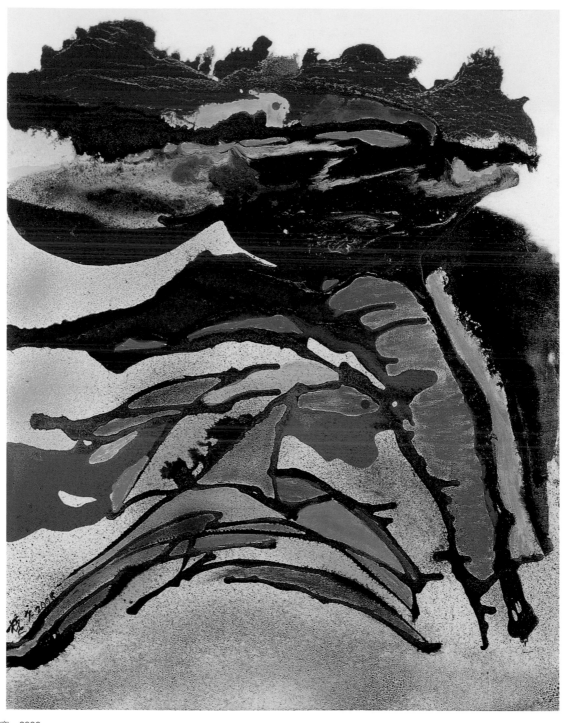

楚戈　色即是空　2008
油彩、畫布　91×73cm

〈旁觀者〉（P. 101下圖）、〈山城夜月〉（P. 103上圖）、〈山野舞曲〉（P. 103下圖）、〈開
放的心〉（P. 102）、〈等待〉（P. 104）、〈永遠的記憶〉（P. 105）、〈日出山先醉〉
（P. 106下圖）、〈黃金的田野〉（P. 106上圖）等，都是較富具體形象暗示的作
品。另如：〈時間之流〉、〈當邏輯成為學術〉、〈從那邊東來時〉、

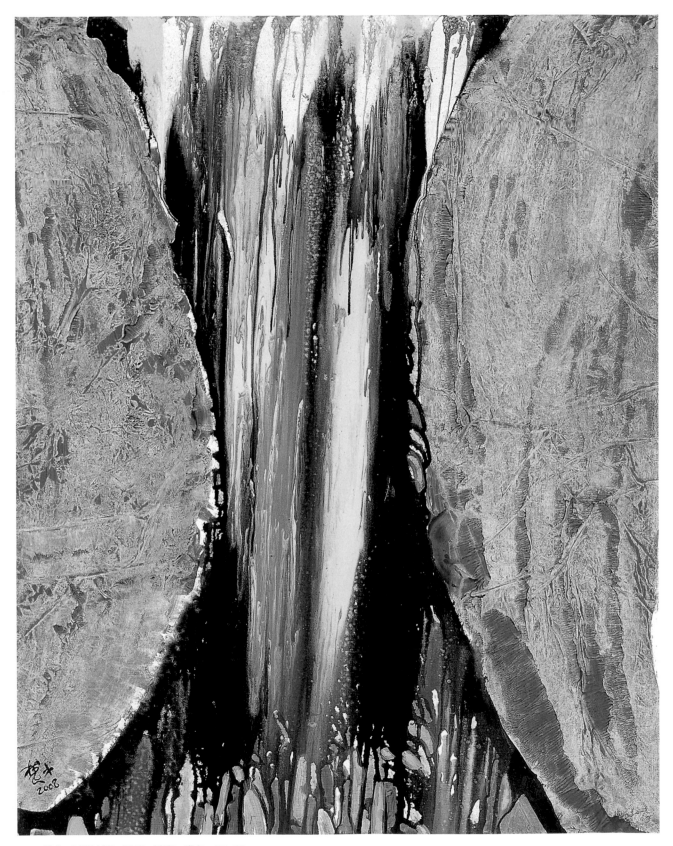

楚戈　時間之流　2008　油彩、畫布　91×73cm

〈山語〉（P. 107）、〈去了又來的記憶〉、
〈交談〉、〈仰望之歌〉（P. 113）、〈行走的
線〉、〈那人哪裡去了〉（P. 112）、〈色即是
空〉（P. 108）、〈訊息〉等，則屬較抽象的構
成。

　不過，不論是哪一種類型，楚戈2008
年之後發表的油彩新作，基本上都充滿了
一種濃郁的詩情，讓油彩脫離歐洲傳統的
制約，回到油彩的媒材本質。或許由於無
法聽聞、無法語言，楚戈回到一種極度自
我對話的狀態，那些昔日壯遊的山河、那
些曾經流連的海邊、那些久已遠去的好
友，和仍然炙熱的溫情……，一一化為創
作靈泉，流洩畫面，凝成永恆。

[上圖]
楚戈　去了又來的記憶
2008　油彩、畫布
72.5×60.5cm

[下圖]
楚戈　行走的線
2008　油彩、畫布
130×162cm

[右頁上圖]
楚戈　訊息　2008
油彩、畫布　130×162cm

[右頁下圖]
楚戈　交談　2008
油彩、畫布　130×162cm

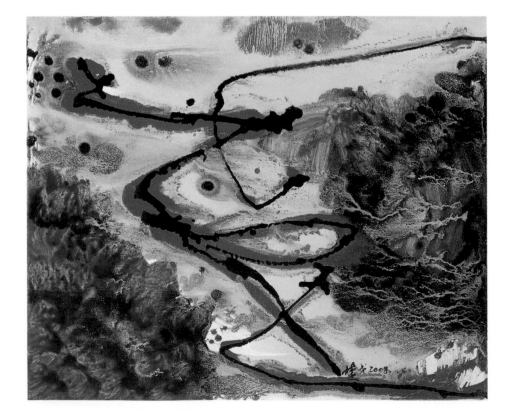

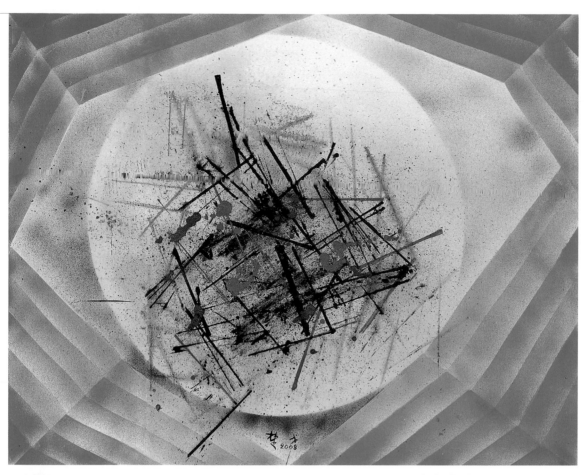

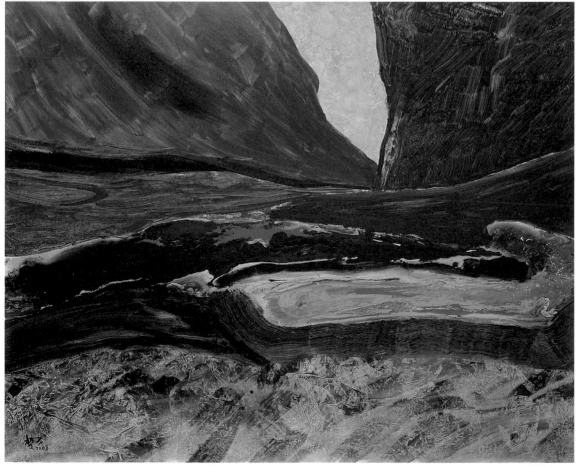

楚戈　那人哪裡去了　2008　油彩、畫布　91×72.5cm

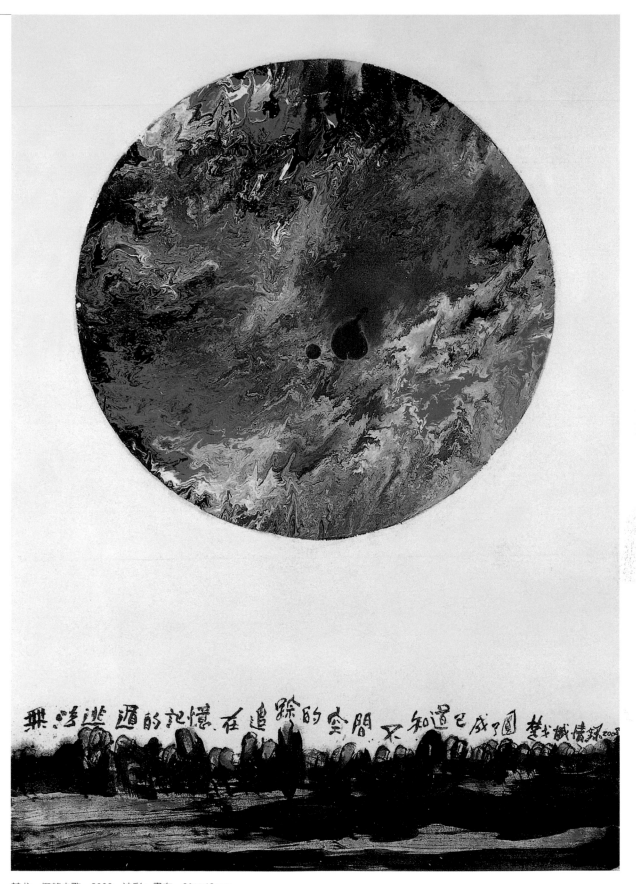

楚戈　仰望之歌　2008　油彩、畫布　91×63cm

五、圓神與垂象：
來自上古美術的
創作思維

「材料不是根本的問題，也不是什麼障礙，一個有抱負的人，只要經年累月，不斷的在他自主的創作中『攻作』，終可使不同的材料馴服於自己，終可以『得心應手』，把自己的本性呼應出來。畫家的本性，其實就是他的文化背景，……」

——引自楚戈〈雲興霞蔚：試為朱德群先生的藝術定位〉，《我看故我在：楚戈藝術評論集》

　　楚戈自辛勤研究中確立了對中國古代美術的理解與認識，強調「吾道一以貫之」的哲學性與統一性，建立了自己的曲線美學，不論是插畫、水墨畫、版畫、油畫、陶瓶畫或是雕塑、繩結創作等，都能反映出楚戈的獨特風格，以及他的所思、所想。

[下圖] 楚戈於畫展時留影
[右頁圖] 楚戈　圓而神　1999　水墨、壓克力、紙本　169×122cm

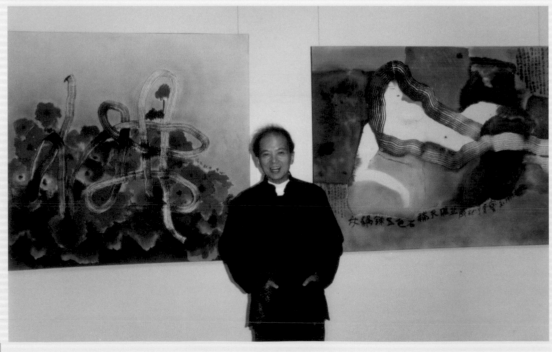

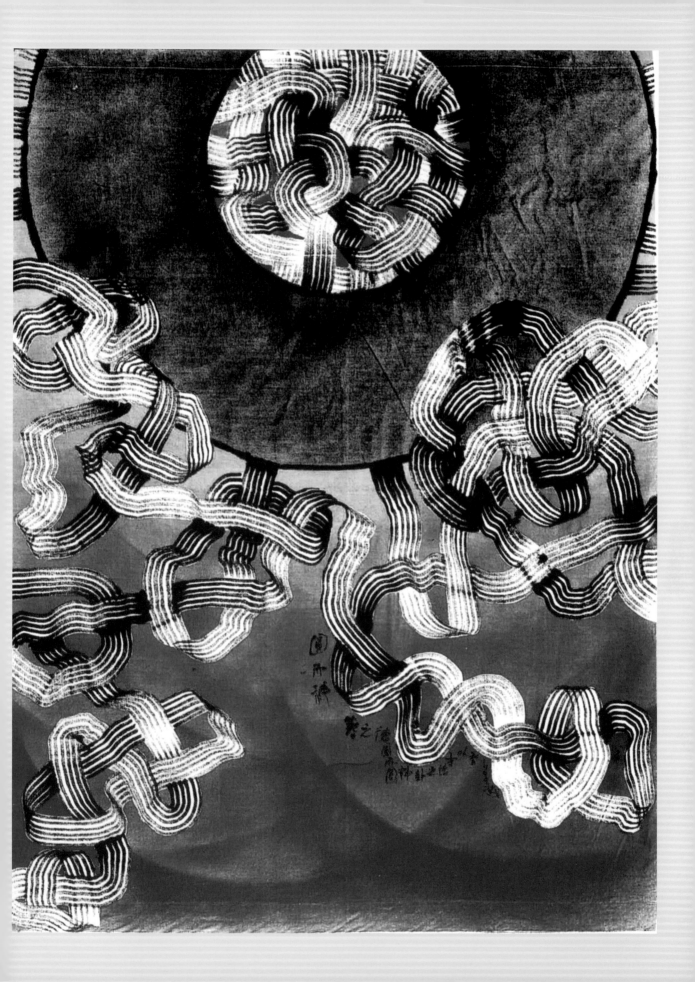

　　楚戈對中國上古美術的理解與認識，和他進入臺北國立故宮博物院服務，有著密切的關聯。1969年，也就是楚戈進入故宮博物院器物處服務的一年之後，他便開始以詩和散文的方式，在《幼獅文藝》連載〈中國藝術之回顧〉，介紹古代美術；同年又撰成〈商周時代動物紋之爪足問題〉一文，指出：早商至西周中期的造型美術中，完全沒有植物紋的特殊現象；同時又發現：絕大部分的商周平面式動物紋的足部，不分牛、羊、虎、鹿、鳥、龍……，多使用統一的爪足。

　　這樣的發現，顯然已奠定此後楚戈在中國古器物，尤其是青銅紋飾上專業研究的基礎；並接續發表多篇重要的相關論文。楚戈對上古美術的研究，超越一般枝節的考證，而進入一種「文化系統」與「美學邏輯」的建構；在學術上，以《龍史》集其大成。

▌「結繩美學」的線性表現

　　楚戈在文章〈漁獵時代心物兼顧的新工具〉指出：「龍的原型為長

楚戈參加文化之旅時即席創作

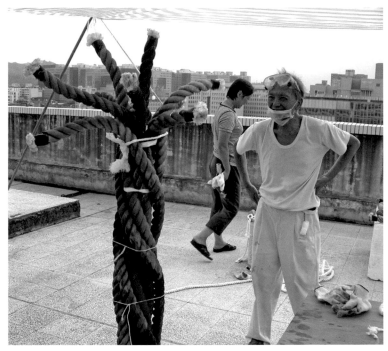
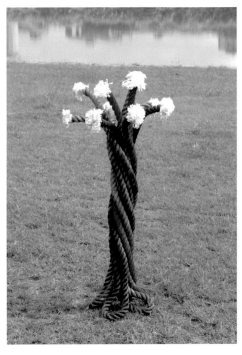

蛇（即「它」），而長蛇乃漁獵時代的守護神。初民尚無房屋，野居於洞穴、樹下。」《說文》有謂：「上古草居患它」，遂以神出鬼沒且具殺傷，又具再生能力（蛻皮）的長蛇為祖神，設祀場於大樹，以繩結造形來象徵蛇神。因此，「繩」、「神」同音外，古文字中之「神」字，亦寫作「S」，即一長蛇之形。以繩象蛇，懸於祀場樹下，成為族群聚集、論事、有賞、有罰的地方，因此而有「繩之以法」、「結繩而治」的說法；而繩子的發明，以二股纖維纏繞而成，也是從二蛇糾纏交尾的情狀獲得的靈感。

長蛇的「原龍」崇拜，要進入農耕的時代，才和「雨神」的「虹龍」結合在一起。天降大雨，固然是農耕時代初民的期望，但一旦天上的水份都降落地面，緊接而來的，不就是地面的乾旱？幸好，此時天邊出現了一尾兩頭吸水的長蛇（即「虹」），將水份重新吸回天上；「虹龍」就成了掌握雨水之神，也是農業之神。楚戈甚至認為：「農」、「龍」和下雨時雷聲之「隆」，都有一定的關聯。而雨神之「虹」，「虫」為示意的偏旁，「工」乃象形之文，也正是甲骨文所

楚戈　詩人
2009
水墨、壓克力、
紙本　70×80cm

[右頁上圖]
楚戈　隨意的一些行程
2003　水墨、紙本
50×70cm

[右頁下圖]
楚戈　和　2003　版畫
66×52cm

稱的「飲於河」之形；日後的玉璜作為兩頭蛇（龍）之造形，正是此一信仰的明證。而當兩條兩頭蛇（龍）交尾時，則是「巫」的原形，也是後來的「共工」或西漢帛畫中伏羲女媧的交纏圖像。

　　楚戈從上古美術中所挖掘、整理出來的這套解釋，既是考古學，也是文字學，既是美術史，也是宗教史，更是文化史乃至思想史的全面建構；落實在楚戈自己的創作上，便形成了「吾道一以貫之」的「結繩美學」之線性表現。

　　雖然早期的作品，尤其是插圖的線條，的確有來自西方現代藝術家保羅・克利的啟發及影響，但進入故宮之後，楚戈很快地就發現到中西線條上的差異。

2004年在臺北國立歷史博物館的「繩之以藝」個展中，楚戈在《繩之以藝——楚戈繩結藝術創作》中便自述：「早在四十年前，我在故宮博物院作研究時，就發現東方文明偏重曲線，西方文明偏重直線，二者明顯地影響了思想模式、民族性格、生活觀念、價值觀念、審美態度、宗教信仰等等。」

曲線美學的開發

這種東、西線條曲、直的差異特性，在1976年一篇論述中國現代畫前途的文章中，便有相當完整的析釋。楚戈說：

從整個中國美術史來看，中國繪畫無論形式內容以及時代如何的不同，有一種東西是不變的：自古至今以「線」為主。有人說中國繪畫是「線條的雄辯」，但我要補充的是，中國繪畫乃一「曲線的藝術」。

是的，曲線，偉大的曲線。

事實上，中國人的性格、中國人的哲學、中國人的文學戲劇、中國人的建築，全是強調或沈醉在曲線之中的。在做人上，雖然「明辨」是需要以「方」的邏輯作取捨；在實踐的方法上，中國人採用本質上的圓，所謂外圓而內方。老莊的柔道，集曲線哲學之大成。孔子道中庸而不走極端，也是一種程度上的

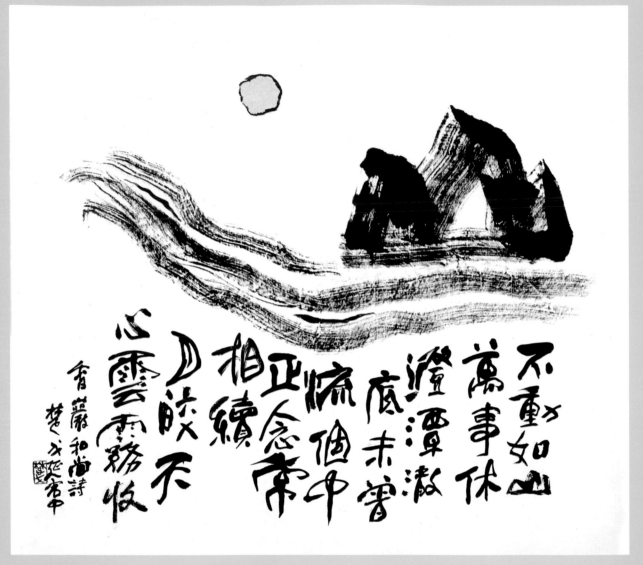

楚戈　香巖和尚詩　2005
水墨、壓克力、紙本
62×70cm
釋文：不動如山萬事休
　　　澄潭澈底未曾流
　　　個中正念常相續
　　　月皎天心雲霧收

曲線。京戲的唱腔，除黑頭大花臉外，都是一種曲線的唱法。在建築上其實非用直線不可，因直線是實用的線條，既省力又省材。但中國人在沒有辦法不採用直線的客觀條件上，仍然夾一些曲線在建築裡面，飛簷是對建築中的直線作戰之一大勝利；圓形或扇形的門窗是幽直線的默。其他像草書、舞蹈中的水袖、詩中的韻律……就用不著多說了。

　　相對於曲線的是直線，西方人比較偏重直線的文化，從埃及的金字塔、希臘的神廟、羅馬的大教堂、高聳的十字架……到紐約的摩天樓，可說一向是直線的傳統。

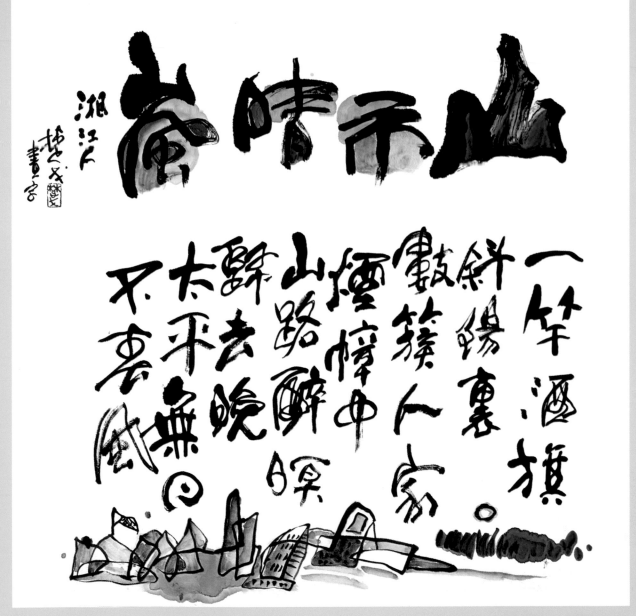

楚戈　山市晴嵐　2005
水墨、壓克力、紙本
70×68cm
釋文：一竿酒旗斜陽裏
數簇人家煙幛中
山路醉瞑歸去晚
太平無日不長風

　　直線的剛強，予人有力的感覺，外向而富進取性，但也自然是侵略、排他的。

　　曲線是柔和的，予人優美的感覺，內省而富保守性，但也自然是寬容而和平的。　　　　　　　　　　——引自〈中國現代畫的前途〉

　　基於這樣的認知，楚戈一生的創作，幾乎就是在這種曲線遊戲的無限開發中，達到忘我、趨於極致。畫山用線、畫雲用線、畫鳥用線、寫字自然是線條、陶雕也是線條，捲了報紙畫畫還是用線條，直接用繩子創作更是線條的直接發揮。2004年發表於臺北國立歷史博物館的「繩之

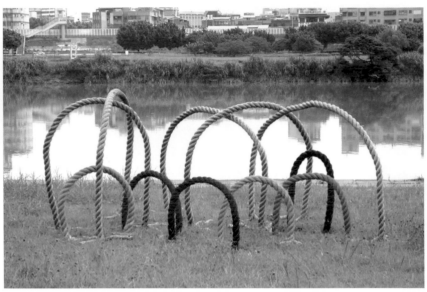

以藝」特展，可說正是「結繩美學」最澈底而明確的一次落實。

其中的〈原神〉一作，以兩個ㄇ型的線條固定於地面作基礎，一如祭神的神壇，這兩個ㄇ字型所形成的前、後、左、右、上等面向，都以S型的繩子交結連接。S形正是神的原型，兩個S的交結，則是前提交尾

[左上圖]
楚戈於2004年以繩子創作的作品〈原神〉，高133公分，寬72公分。

[右上、下圖]
楚戈作品〈拱來拱去〉

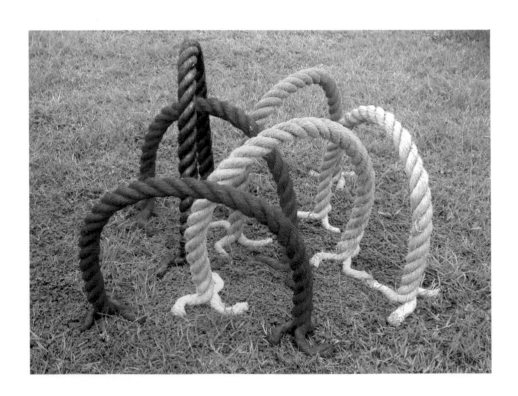

楚戈繩雕作品〈垂象〉，以40
條各130公分的繩子做成。

的二蛇，也是金文的「巫」字（�）。巫是二蛇的交尾，也是代表二神
的二人舞形。

此外，又如〈拱來拱去〉一作，以很多拱形的繩子，挺立排列，可
以無窮無盡，楚戈玩得起勁；他說：

我最得意的作品是〈拱來拱去〉，我平生喜歡孩童，這次展出有
件作品，搬到野外去照相時，被所有的媽媽詢問：「是不是給小孩玩
的？」聽到這話，這次「屋頂上的雕刻家」比得獎還興奮，特別命名
為〈拱來拱去〉。它是用一根根拱立的三爪繩，高的像大人拱，繩子本
色；小矮的小拱，像幼拱，塗上了鮮明的色彩，象徵小孩旺盛的活力。
本來想在展出期間天天和小朋友玩，讓小朋友隨便移動，但怕弄壞，耽
誤了往後的展出。我希望在展覽最後一天，開放與小朋友同樂，歡迎大
家來玩拱。　　　　　　──引自《繩之以藝──楚戈繩結藝術創作》

在這看似只是玩耍的裝置作品中，大家不應輕忽：拱形的繩子，正
是前述「虹」的化身，乃是一條條兩頭吸水的「雨龍」化身。

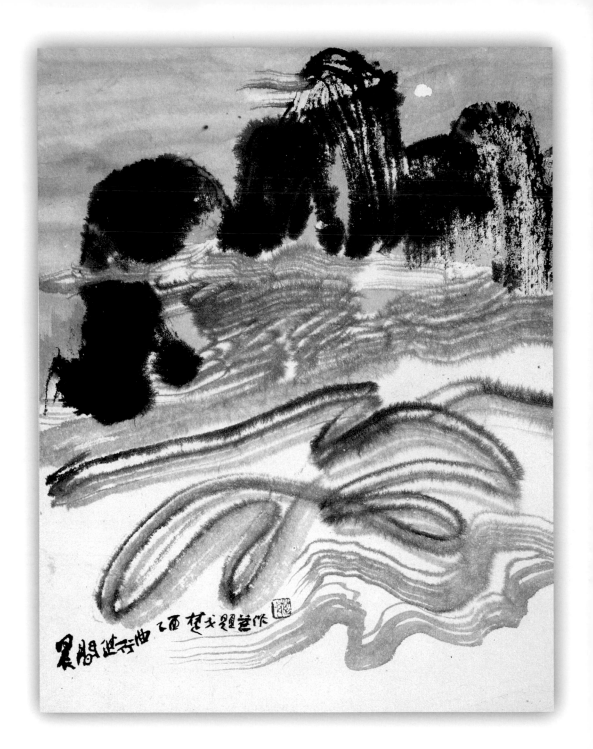

楚戈
晨間進行曲
2006
水墨、壓克力
顏料、紙本
38×29cm

這個拱形的「雨龍」（虹）造型，在2008年所作油彩作品〈別有洞天〉（P. 94）中，仍可得見。

總之，以這些蘊含原始宗教思維的上古圖文，化為曲線的美學，成了楚戈創作的根源與行動，水墨如此、油彩如此，結繩更為直接。他說：

這一代表蛇神，也代表繩子的神繩符號，流露了原始時代東亞人的智慧：

（1）曲線一筆左右彎曲扭動，極盡造型之極簡，又無一重複的變化設計。

（2）S型古神字，既像蛇又不像實際的蛇。曲線像繩子，又不是繩子。高明的兼顧二者的要素，又省去了二者平凡習見的形，這才是「神是繩神」的原理。

（3）用這樣的原則編結的「繩神」之神位，一定是既美觀又神祕。長久的視覺經驗，培養了東亞原始人以為造型當然是曲線。有點像又不像，客體和想像結合為一，深深的影響了東亞的藝術思想。東亞「無中生有」老子哲學「意在言外」、「不求形似」的思想、迂迴而不直接的曲線性格、曲線的傳統建築、長袖善舞的表演藝術、曲性的古典音樂，種種曲線文化實淵源

楚戈畫陶盤的情景

楚戈（中）以詩人余光中（右）的詩作，為高雄文化中心題字。

於原始時代長時間的曲線繩造型之視覺經驗所培養薰染而成的習俗。

這是我為何無論作學術研究，還是藝術創作，皆醉心於繩子「可編」的原因。　　　　——引自《繩之以藝——楚戈繩結藝術創作》

所謂「可編」，正是「可變」，變於萬化。

楚戈創作來自上古美術、宗教的思維，不只是「線」、也不只是「柔軟的曲線」，更強調「吾道一以貫之」的哲學性與統一性。

▋「一線畫」到「觀想結構」畫展

早在初期的插圖作品中，便可見到楚戈線條「不知其始，也不知其終」的特性；在從事水墨創作時，更在1984年之後，形成所謂「一線畫」時期。所謂「一線畫」，便是全圖以一條通貫不中斷的線條，交待所要表現的物象或情境。如〈鵬程〉（1984）、〈沙田觀日〉（1984）等作，都是這類的典型之作。

楚戈在一篇論述〈遠古時代的審美對民族性格的塑造〉之文章中，對「結繩美學」、「吾道一以貫之」的特性，即有所闡發。他說：

結繩的美學，其最大的特色，是「吾道一以貫之」。一根單獨的繩子，自己環曲，自己纏繞自己，而可以編出各種變化的結，這已經是夠「神」的了，夠使人驚奇的了，……；而基本上它又可以簡而為一，一是它恆常不變的本質；但繩性彎曲，變化無窮，通常便也是它的特性了。《易·繫辭》說：「易簡而天下之理得，而成位乎其中矣」、「變而通之以盡利，鼓之舞之以盡神。」

這種「一以貫之」的道理，既是一種美學，也是一種生命的哲學。民間日後發展出來的「中國結」工藝，正是這種思維的發揮。「中國結」原則上以一條長繩藉由繩子柔軟彎曲的特性，編結出多樣變化的繩結；看似自由，又具計畫；看似規律，又富隨機靈變。楚戈的線條美學，從早期的連貫性開始，在1984年前後進入「一線畫」階段，至遲在

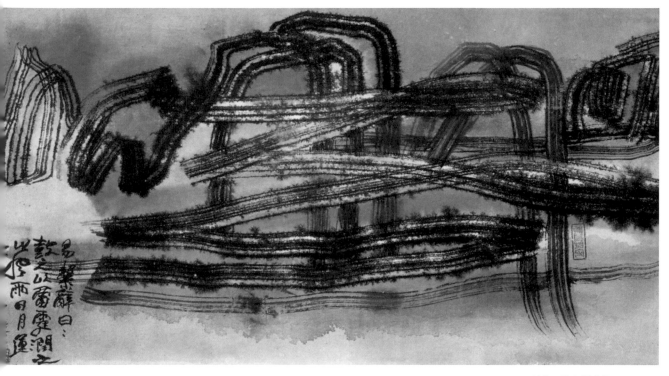

1985年前後，便開始出現類似「中國結」的技法運用。一件題名為〈荒
古的記憶〉（1985）的作品，以前後、來回交叉纏繞的線條，織構出如
山似雲的畫面。類似的手法，在隔年（1986）的〈雲之歸宿〉一作，又
獲得發揮；其中，畫面題詞的「雲」字，還特地以古字⦿書寫，強調線
的流動與連貫。

　　這些深具中國編結趣味的技法，在1992年的一批「文字畫」中，亦
可得見，如：〈歌舞〉、〈聲〉、〈靜〉等作品。不過最高峰的表現，則
可以1994年的〈曾經滄海難為水、除卻巫山不是雲〉(P.81) 一作為代表。
這件高219公分、寬95公分×2的雙拼鉅作，在線條纏繞的複雜編織結構
中，形成白雲環繞的兩座堂皇巨峰，結構完整、氣勢雄渾，頗有故宮鎮
館之寶〈谿山行旅圖〉的氣魄。在這件作品中，線條的織構，井然有序
又靈活天成，無始無終、一氣呵成。參加當年（1994）由臺灣省立美術
館舉辦的「兩岸三地中國現代水墨畫大展」，深獲藝評家與藝術史家的
稱賞、讚嘆。

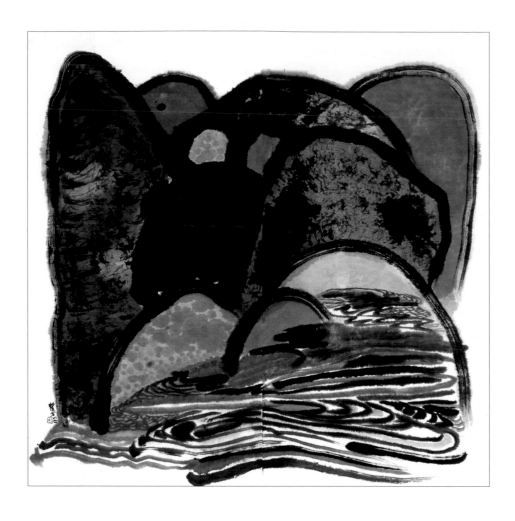

楚戈　田園的夢　1997
水墨、壓克力顏料、紙本
131.5×134cm

　　這種「一以貫之」的「結繩美學」，在1997年臺灣省立美術館的大型個展「楚戈觀想結構畫展」中，獲得了更自由且抽象的表現，如：〈載著雪花行進的線〉（1997）、〈雪山一體論〉（1997）、〈田園的夢〉（1997）等，都是代表之作。而2003年展開的「報緣」系列，也有許多這類強調「一以貫之」的創作手法，如：〈來回散步的感覺〉（2003）、〈猶豫的散步〉（2003）、〈快步行走〉（2003）、〈緊密的心情〉（2003）等。

　　「一以貫之」的「結繩美學」，在2001年展開的青銅繩雕中，也是一種具體的表現，而2004年臺北國立歷史博物館「繩之以藝」展覽中，帶著行動與裝置意味的作品〈大圓滿〉，根本上，就是直接以一條或兩條繩索，表達原神（蛇）遊走、相交，乃至結合為一的上古圖像思維。

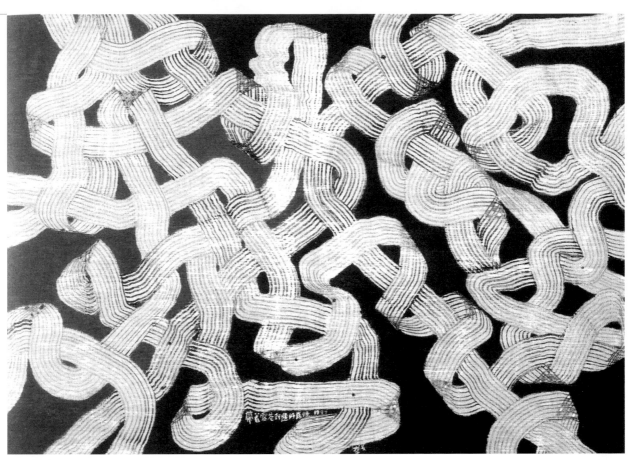

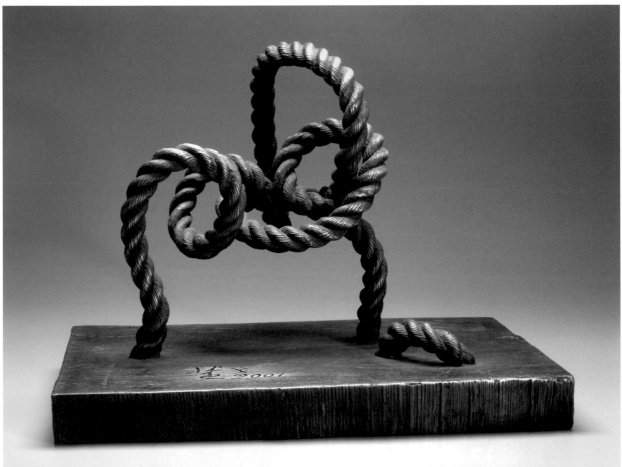

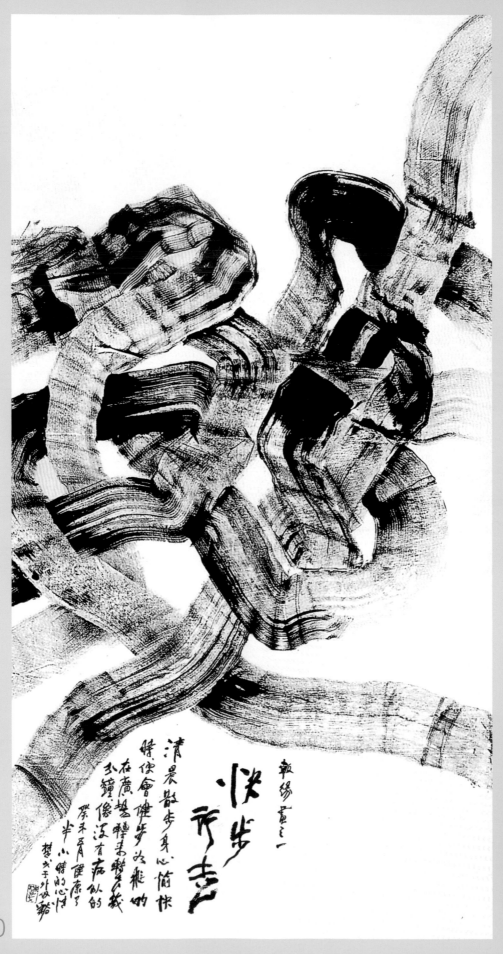

[左圖]
楚戈　快步行走
2003　水墨設色、紙本
136×61cm

[右頁上圖]
楚戈
沒有辦法完全靜下心時
2003　水墨設色、紙本
69×136cm

[右頁下圖]
楚戈　緊密的心情
2003　水墨設色、紙本
58×69cm

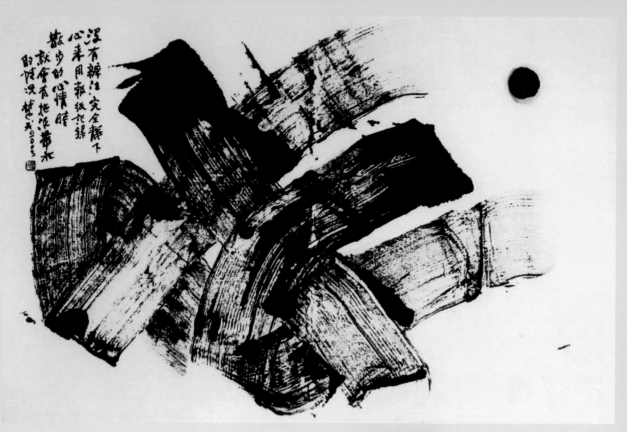

沒有辦法完全靜下
心來用報紙記錄
散步的心情瞬
就會有拖泥帶水
的情況 楚戈2003

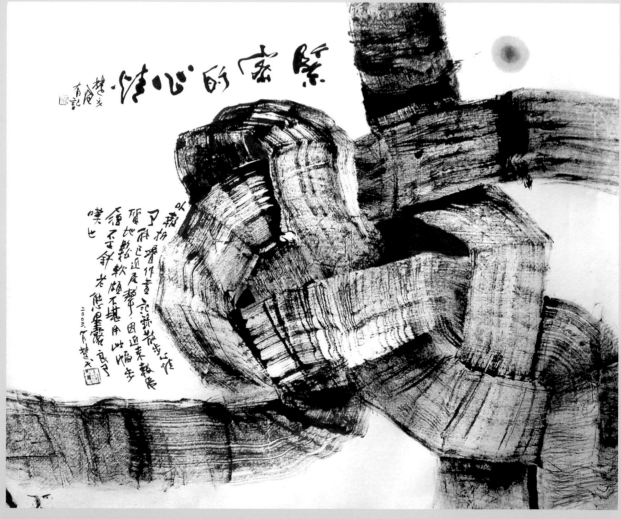

緊密的心情

楚戈
有記

只有將作畫
記錄散步心情
慢地近尾聲了
隨地鬆鬆軟軟
嘆也不堪用此福生
須不飲者態思露良了
2003年 楚戈

楚戈繩雕作品〈大圓滿〉

楚戈說：

　　用二條柔軟扭曲的繩子所構成的原始太極圖的作品，題為〈大圓滿〉，是追懷原始太極圖。我以紅黑二繩，頭頸相交，蟠成大圓形。就是史前的8字，三千年商代盤雲紋、西周的太極龍紋、春秋的蟠旋動物就是這個樣子，是現在黑白太極圖之前身，因乾坤、太極、陰陽、夫婦是人間的大圓，所以原太極題為〈大圓滿〉。

　　太極乾坤是哲學思想「無中生有」（老子「有生於無」、「道生一、一生二、二生三、三生萬物」）的觀念。二元是多元世界之始。二元的約制，多以「黑、白」二色為主體，我改為紅黑，紅暗喻生命及生命的動因，宇宙星雲的爆炸，是寓有紅色元素；以紅黑二繩，象「二」是宇宙之始。

　　　　　　──引自《繩之以藝──楚戈繩結藝術創作》

　　繩之為繩，絕非單線；繩之成型，乃初民觀看二蛇相纏而生之靈感。因此繩之為繩，乃兩條以上的線，模擬二蛇相交相纏，而增強其韌性、達成多元的用途。

▌走向「複線」的表現

　　楚戈的線條，早期固然是單一的線條，但至遲自1984年始，便開始走向「複線」的表現；如：〈迂迴的路〉（1984），以濃淡不一的線條，分次游走書寫，形成一種時而平行、時而分叉的造形；畫面近中心處，

楚戈　迂迴的路　1984
水墨設色、紙本　尺寸未詳

有一隻螞蟻，楚戈在圖的下方題跋，寫道：「在沒有障礙的牆壁上，牠們為何不走節省精力的直線呢？難道平坦的牆面，也有看不見的崎嶇麼？」這種複數性的線條，猶如五線譜的結構，給人一種音樂性的韻律之感。同年（1984）的〈山之變奏〉（P. 134），便開始出現完全平行的複線，那山的形狀，可以看出不再是以單一的毛筆多次畫成，而是以並排的三支筆，同時握在手上，一次畫成；由於筆的方向轉折，時而平行、時而重疊；形成具變化的和音。而這些對複線的嘗試，在同年（1984）的〈山嶽的夢〉、〈張望的山〉、〈黃河之水天上來〉、〈天姥吟〉（P. 62）等作中，都可以看到不同形式的表現。

　　不過這個複線的創作手法，在1985到1986年間，獲得超越性的突破。楚戈在一次歐洲的參觀旅行中，意外發現一種多筆合併而成的排筆，前提〈荒古的記憶〉（1985，P. 127），正是這種排筆創作下的產物。而1997年的「楚戈觀想結構展」則是這種複線創作的一次高峰：〈天垂象〉（1997，P. 135）是粗細兩種複線的交結織構；兩者的織結，看似自

133

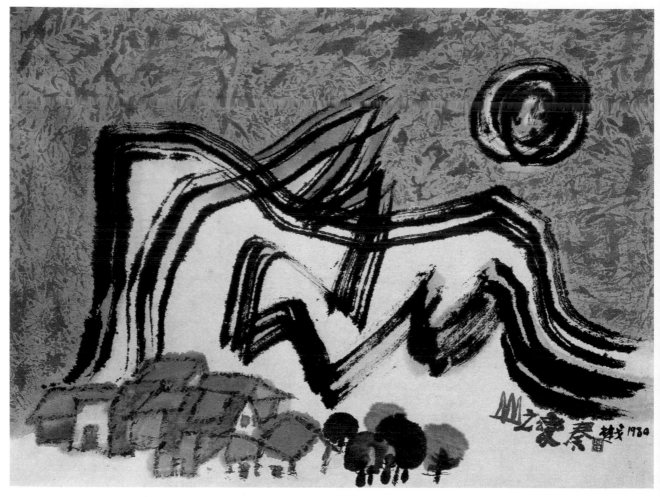

楚戈　山之變奏　1984
水墨設色、紙本　46×61cm

由，實則蘊含巧思。何者何時中斷，等待另一股線條的經過？又如何銜接、轉彎，才不至中斷？楚戈正是在這種看似遊戲的行動中，達到了高度的技藝掌握與表現。楚戈親筆〈天垂象〉的圖說在畫冊中，說：

　　古早古早，留傳下來的符號，據說都是天垂象的紀錄。彩陶時代的卍字紋，是兩個S形相交的圖象；一個S形原先是長條動物的簡化，它們交叉起來便是長虫交合的圖畫。信仰了蛇龍的族群，S形就是神的代號，甲骨文、金文神不作神，都作S形，在祭典時卍圖畫是男女二巫象徵式的舞蹈。這一切又是詩人所講的：「一生經歷了多少次無痛之蛻」，「美原是不斷的創制」之故。　　——引自《楚戈觀想結構畫展》

　　〈天垂象〉的符號，即是「原神」的長虫（蛇），也是繩子的象徵。2004年的「繩之以藝」展覽中，亦有〈垂象〉一作，總共有四十條

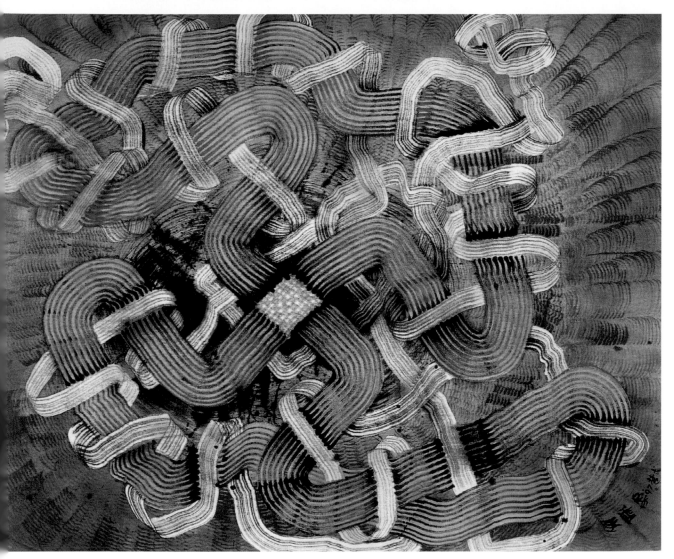

楚戈　天垂象　1997
水墨設色、畫布
128×159cm

各長約130公分的繩子，自然地下垂。楚戈説：「起伏垂掛的繩牆，有波光激艷、水濱花香的垂象感覺。」（〈繩之以藝──楚戈繩結藝術創作〉）但我們不應遺忘：那垂掛的繩子，正是上古初民樹下神壇垂掛的神物，象徵那令人又敬又愛又怕的蛇神（Ｓ）。

以「結繩美學」出發的結果，「抽象」成為必然。

楚戈在〈遠古時代的審美對民族性格的塑造〉一文中就指出：

用繩來蟠繞成形之時，無論纏繞得怎樣的富於變化，而基本上總是抽象的。

經過這樣的審美洗禮，自自然然形成了中國人特殊的宇宙觀，美術創作，也就不以模仿客體為目標了。結繩幫助了中國人很早（或一開始）就脫離了以客觀來看世界了。我相信有些原始部落，在拜蛇時，也

免不了弄一條真蛇在儀式中玩弄。當中國人用繩結代替真蛇之時，人文觀念就往前邁進了一大步，人的現實世界，就和思維世界互通了。

當人思考著如何為自然動物造型，而非抄襲自然之時，人類就提早超越了現實世界，自然客體不過是提供通往想像世界的一塊飛躍而過的踏板而已；人所拜的自然動物，全不會侷限在自然動物身上，而是人文化了的自然動物。以歷史時代的種姓現象來看，拜蛇族的蛇可蛻化為龍、為蠻、為姒（以為反己之形）、為禹（二蛇糾結）。拜鳥的部族可神化為鳳、為子（子為飛鳥之形）。拜羊族可蛻化為姜。

宗教信仰的對象超越了生物範圍之時，它在觀念中就富有永恆性，自然動物有生有死，觀念中蛻化的動物則無生無死；禹父鯀治水不成被帝殛死之時，可化為黃能「鼈」；有不死之藥，人可成仙……全是藝術家在為自然造永恆的型時，所種下的因子。中國人後來把宇宙規律，混合在人世的規律之中。繪畫的形，依人自己的觀念來造，繪畫的色，漠視客觀自然的色，以為宇宙萬物，全在五行生剋的範圍循環往復。自史前至商周超越形似的繪畫，不以視覺效果為滿足，要畫視覺以外的觀念方面的造型。推本溯源，不能說不是遠古時代長時期中，受到結繩文化之洗禮所造成的，用一根簡略的繩子，一以貫之蟠成各種美觀的繩結，雖以之象蛇，卻不像自然生物中的蛇，而是人觀念中的蛇，造型上其實是抽象的。曲線、柔弱、多變、主觀的審美嗜好，是結繩文化的特性。

這段文字，論述了中國美術走向抽象表現的文化原由，但也是對自我創作走向的一個闡明。

▎以詩意為創作動因

關於楚戈對於「抽象」概念的詮釋和表現，或許不能被西方狹義的「抽象主義」所完全接受；因為西方的「抽象主義」講究的是一種與自然形象完全切斷的造形表現，而楚戈的抽象，則帶有高度人文思維的

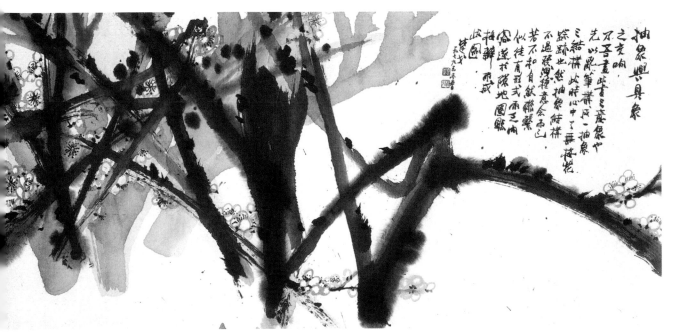

符號示意。但「抽象主義」在西方發展已近百年，這其中的分歧、異見，也逐漸容納較為多元、廣泛的抽象定義。從這樣的角度出發，我們似乎不應在楚戈的「抽象」定義上進行太多的論辯；而是要從楚戈的思維切入，如何重新認識中國上古美術造形的思維特徵，以及楚戈轉換這些思維成為創作上的能量之結果。

　　楚戈最早的水墨畫創作，延續早年插畫的風格，往往以詩意為創作的動因，如：1959年的〈長河落日圓〉（P. 51）、〈空舟〉（P. 50右圖），乃至1978年的〈金山的回憶〉（P. 54），和1979年的〈載霞之舟〉（P. 55下圖）等，其中有自己的詩意、散文，也有古詩的意象，或現代詩的直接採用。

　　這樣的風格，也是楚戈1979年年底在臺北版畫家畫廊首次個展時的主要風貌。當年的一幅〈北地之歌〉（1979），畫面的題跋，便清楚地交待了他作畫時的意念與手法；他說：「抽象與具象之交響，乃吾畫此畫之意象也。先以亂筆構成一抽象之結構，此時心中了無梅花蹤跡也。然抽象結構不過發洩了一種意念而已，若不和自然聯繫，似徒有形式而乏內容，遂於隙地圈點梅瓣而成此圖。」

　　完成〈北地之歌〉的隔兩年（1981），楚戈被診斷出罹患鼻咽癌，

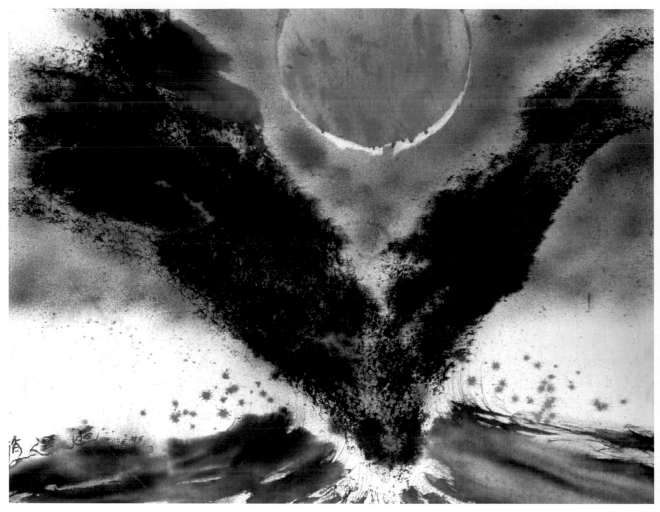

楚戈　逍遙遊　1986
水墨設色、紙本　尺寸未詳

楚戈　空間的連繫　1984
尺寸未詳

楚戈　傳統的呼喚　1984
彩墨、撕貼、色紙本
152×163cm

從此展開艱苦的療程。1984年病情獲得一定控制，創作上也進入另一個新的階段。從形式特徵言，即是「一線畫」時期的展開；從內涵上觀，則是一系列由「青鳥」轉為「火鳥」的歷程，如1984年的〈鴻圖〉、〈追尋〉、〈鴻路濛濛〉（P. 61下圖），1985年的〈鳥道〉，1986年的〈火鳥〉、〈火鳥自焚〉、〈逍遙遊〉，1988年的〈飛揚〉（又名〈大鵬鳥的化生〉）、〈羡鳥〉（P. 74）等等。這種火鳥焚而再生的題材，既是對自己以照鈷六十治療而獲痊癒的譬況，也是楚戈創作中開始融入大量神話及上古思維之開端；如：完成於1985年的前提〈荒古的記憶〉（P. 127）一作中，就有題跋：「易繫辭曰：鼓之以雷霆、潤之以風雨。日月運行，一寒一暑。」既頌自然，亦以喻己。而同樣作於1984年的撕紙畫〈傳統的呼喚〉與〈空間的連繫〉，乃是應「第三類接觸」現代畫展之邀展出

原初的結構

當宇宙什麼都沒有之時、沒有上下左右
沒有東西南北四方八面
沒有時間更沒有什麼結構
只是一片沒有邊際的空無
誰！偶然的一動、一輕微微的顫盪麼？
攪亂了千古的寂靜 宇宙就動起來了
愈動愈大、愈來愈不可收拾
原初的始動 此就有了原初的結構
宇宙形成了 生命誕生了
更多的結構（如天體的運行）都一一產生了

的作品，分別以方圓對應的方式，加上毛筆線條的游走流轉來構成畫面，已經展現此後楚戈深具人文觀念特質的抽象表現風格。

■人文思維的抽象象徵意涵

而這個風格脈絡的顛峰之作，仍以1997年的「觀想結構畫展」為代表。這個展覽中的許多作品，都具體呈現了楚戈人文思維，尤其是對上古文明的理解與想像；

[上圖]
楚戈的題詩〈原初的結構〉

[下圖]
楚戈 原初的結構 1997
水墨、畫布 115×143cm

楚戈　乾坤一潑
1997　水墨設色、畫布
134×168cm

如：〈原初的結構〉（1997），以類似宇宙黑洞的構圖，呈顯宇宙初成
的結構，楚戈寫道：

　　當宇宙什麼都沒有之時，沒有上下左右，沒有東西南北、四方八
面，沒有時間，更沒有什麼結構，只是一片沒有邊際的空無。誰！偶然
的一動，一粒微塵的墜落麼？攪亂了千古的寂靜，宇宙就動起來了。愈
動愈大，愈來愈不可收拾，原初的始動，也就有了原初的結構，宇宙形
成了，生命誕生了。更多的結構（如天體的運行）都一一產生了。

　　又如〈乾坤一潑〉（1997），有了較豐富的色彩，在黑洞的洞口，
則有原爆一般的潑灑；楚戈寫道：

　　快意的一潑，就像宇宙的原爆一般嗎？想種子的萌發、花的綻放、
嬰兒的降生，也是在那一剎那之間豁了出去。畫中暗紅的背景，意味著
熱情猶未消褪，但各種關係的線，很快就開始編結起來，把乾坤一潑的

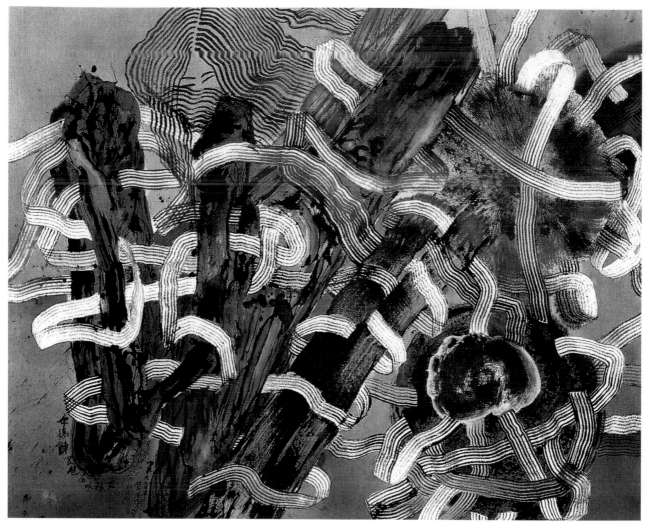

楚戈　五色石
1997　水墨設色、畫布
128×159cm

快意，也遺忘在線網的外邊。縱然是出了格的線，脫離了群體，它擁抱的，也只是真正的青山。不過乾坤一潑總是乾坤一潑吧！

　　這些論述，既有現代科學的知識背景，更和中國上古陰陽、乾坤相生相長的思維契合。類似的創作，又有〈日輝月華〉（1997，P. 84-85）、〈五色石〉（1997）等作。

　　而1997年之後，延續之前的創作，更有〈圓而神〉（1999，P. 115）、〈天圓地方〉（2000）、〈天與地的符號〉（1997，P. 145下圖）等作的提出。所謂「著（筮）之德圓而神，卦之德方以智。」乃《易經》中的語言，〈圓而神〉畫面中正圓的形式，正是古玉中的璧；而〈天圓地

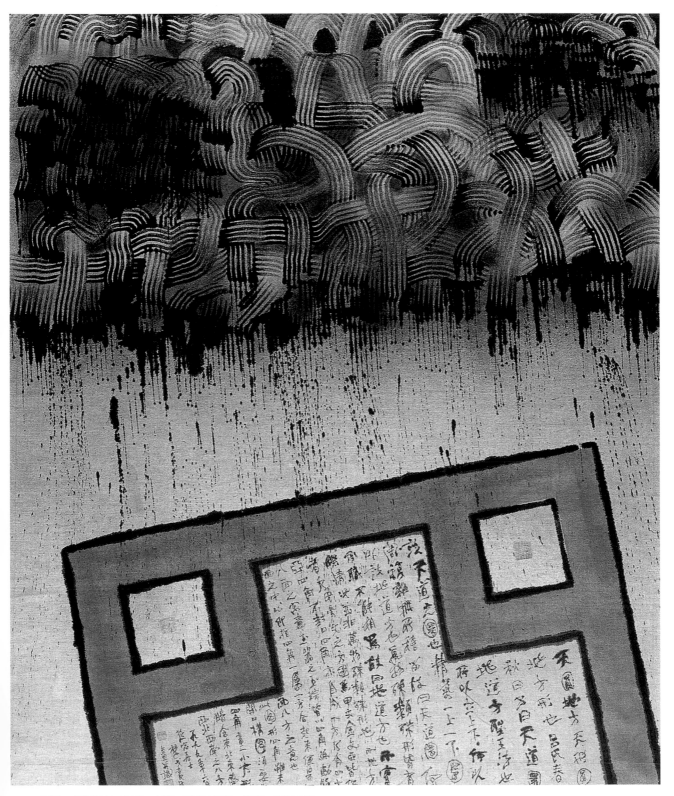

楚戈　天圓地方　2000　水墨、壓克力原料、畫布　120×113cm

方〉與〈天與地的符號〉兩作中，亞字形的符號，則是中國古代對「地道」（相對於「天道」）的思考。這些都成為楚戈「抽象」創作的人文符號與象徵語彙，類似的符號，也曾經成為1999年為韓國扶餘郡國際雕刻公園創作展所創作的〈聯亞〉一作的雕塑語彙。

[左上、下圖]
楚戈（左上圖為右4，下圖為前立者）參加韓國扶餘國際雕刻公園創作展。

[右上圖]
韓國國際雕刻公園創作展中，楚戈與雕塑作品〈聯亞〉。

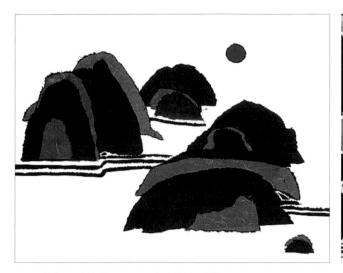

楚戈　天地無聲　2003　有色棉紙、紙版　52×66cm

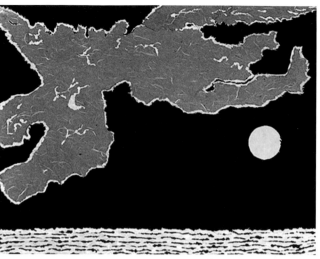

楚戈　其翼若垂天之雲　2003　有色棉紙、紙版　52×66cm

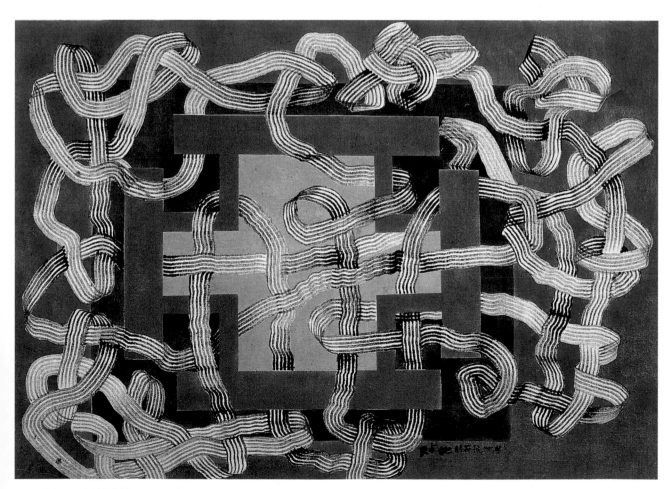

楚戈　天與地的符號　1997　水墨、壓克力原料、畫布　141×170cm

六、火鳥傳奇、藝壇宗師

「**沒**有一個人可以不死，但有的人活在世上就能給人力量，楚戈就是這樣的人。」

——作家隱地

楚戈就如一隻不死的火鳥，到哪裡都能散發巨大的熱力，他克服病魔，以一種了然的生命智慧與態度面對生活與創作，不改其瀟灑本性。楚戈既是詩人、作家，也是藝評家、藝術家，同時又涉及研究，才華洋溢的他集多種角色於一身，並在每個位置上都能發光發熱，是戰後臺灣畫壇的一位傳奇人物。

[下圖]
楚戈寫書法的情景

[右頁圖]
楚戈　田園頌（局部）　2004　水墨、壓克力顏料、紙本　74×68cm

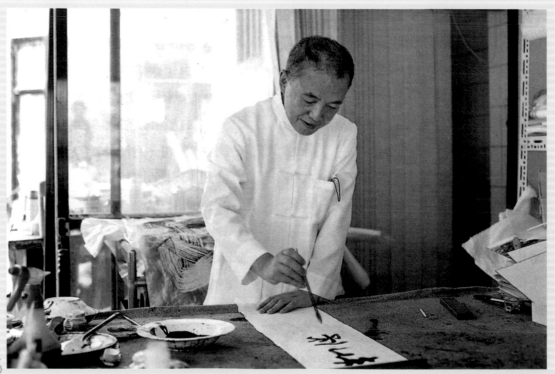

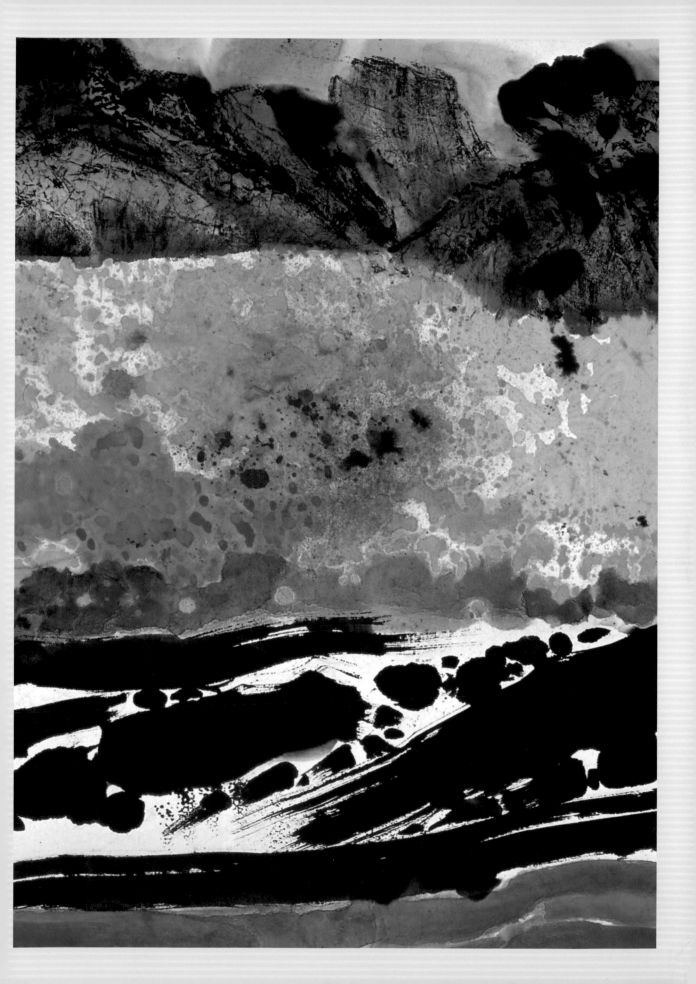

楚戈《再生的火鳥》封面書影

楚戈的創作養分來自中國古代人文美術的思維，也形成自我體系化的思想。線條既是古代文明、信仰的遺影，行走的線條更是一種生命，乃至宇宙的本質與動力。楚戈曾有一首詩，詩名為〈行程〉。詩的內容是這樣的：

人用雙腳行走，獸用四足行走，鳥用翅膀行走，蛇用身體行走，花用開謝行走，石頭用堅損行走，東西用新舊行走，生用死行走，熱用冷行走、冷用冰行走，有用無行走，動用靜行走，陰用陽行走，海用雲霧行走，星球用引力行走，火用燃燒行走，水用流動行走，詩用文字行走，歷史用過去行走，偉大用卑微行走，行走用行走行走。

▌行走／中國式人間漫步的生命態度

「行走」是一種哲學，也是一種美學，更是一種生命的態度；那是一種中國式的「人間漫步」的生命態度，或可稱作是「水墨式的藝術生活」型態。

柯錫杰於楚戈七十大壽時贈送大幅照片，讓楚戈樂開懷。

楚戈與陶幼春
合影

左起：楚戈、
商禽、辛鬱號
稱「三公」，
一同留影。

149

1970年，年輕的楚戈接受《幼獅文藝》劉秀嫚小姐的訪問，他說：

中國水墨藝術，單從繪畫這方面來看，最保守的估計也有一千多年的歷史了。正像油畫在西方人的生活中建立了一個多彩的世界一樣；水墨藝術也和中國人的生活緊密的結合在一起了。不僅審美觀受到它的影

[上圖]
在歷史博物館展出「繩之以藝」結繩展時，楚戈被熱情民眾包圍。

[下圖]
1996年，楚戈在丘彥明（右）荷蘭的家中，表演無油炒絲瓜。（丘彥明提供，唐效攝）

[右頁上圖]
在國父紀念館舉辦的「人間漫步──楚戈2003創作大展」，楚戈（左3）與好友合影。

[右頁下圖]
1998年楚戈在歷史博物館展出編結畫，右為館長黃光男。

響，就是生活習慣，思想言行也無形中接受了它的洗禮。……

　　若單說水墨生活，則似乎是指水墨畫家的生活體驗，和「影劇生涯」、「粉筆生涯」等相同，就一般性來說：應該說是「水墨式」的

生活。水墨式的生活是一
種自在的生活。在平時對
客觀的物質所求甚少，而
對主觀的精神感受卻希望
獲得高的滿足。陶淵明
以「淡泊以明志」作為手
段，達到「寧靜以致遠」
的目的，是標準的水墨式
的藝術生活。

　　——引自〈水墨與生活〉

水墨式的藝術生活

這樣的一種藝術生活，或生命態度，是對生命本身完全淡然、了然的生命智慧與高度；即使面對無可逃避的災難或困境，亦不改其色。2004年的一天早晨，楚戈突然發現自己只剩的一個右耳也澈底聾了，完全聽不見了。他在當天的日記中如此寫下：

今天早上醒來，作完例行的事務，突然感到有點不對，「怎麼這樣寂靜？」再次衝到廁所把馬桶再沖一次，只見水流的旋轉，沒有任何聲響。我在飯桌上，像卡通貓被小老鼠戲弄而尋思對策那樣，用指頭一二三四輕叩著桌面，沒錯，一點也聽不到一二三四的節奏。我改用手掌輕拍，再繼之加重，也沒有任何聲音。就像拍在海綿上似的。「喂！」我自己叫自己「喂！喂！喂！」我很高興，雖然感到有一點遙遠，像隔了一層玻璃，但總算還能聽到自己的聲音，我面對的不是完全的寂靜，現在，我是站在寂靜世界的邊沿哩。

——引自〈寂靜的邊沿〉

〔上圖〕
楚戈（左2）和夏陽夫婦

〔下圖〕
楚戈（右1）和劉國松（左3）、李錫奇（右2）、陳幸婉（右4）等藝術家在德國參加展覽。

1998年「展望21世紀」於德國展覽時留影。左起：余振慈、圖國威、王克平、劉國松、策展人陶文淑、李錫奇、楚戈、陳幸婉、曾宓。

楚戈和故宮的老同事們於畫展時合影，左起吳哲夫夫婦、周功鑫、袁旃、楚戈、陳夏生與莊靈。

楚戈和子女家人合照

楚戈在瑞士展覽時當眾揮毫

一個人面對完全再也聽不見的身體狀況，不是恐慌、不是抱怨、不是呼天搶地，而是一種相對的平靜心情。

[左圖]
楚戈1996年於高雄都會公園
的雕塑作品〈時間之鳥〉，
尺寸為150×680×442cm。

[右圖]
劉其偉（左）和楚戈相見歡

▋真力瀰漫的藝術家

　　2009年，楚戈開始頻繁感染，數度進出醫院，但仍展現驚人的生命
力。2010年4月間，藝文界好友為他在臺北長流美術館舉辦八十歲大壽的
展覽及生日酒會，楚戈仍坐著救護車、輪椅，抱病出席，精神奕奕。

　　2011年年初，楚戈最後一次住進榮總，經醫生全力診治，仍在3月1
日下午5時23分不幸辭世。楚戈傳奇，跨越時空界限，飄然遠揚如展翅的
大鵬，結束他在人間瀟灑、豐富、悲喜交集的八十年時光。

　　面對楚戈這樣一位嚮往「水墨式」的生活，行走人間，出入六合、
遊乎幽冥，並身體實踐、真力瀰漫的藝術家，刻意去分析他的生活和作

「水墨變相──現代水墨在臺灣」展覽開幕，楚戈（左7）與策展人蕭瓊瑞（左6）等人合影。

品，恐怕都不是一種恰當的作法。但從美術史研究的立場，楚戈這種集文學、評論、研究、創作於一身，且「吾道一以貫之」，以線條的行走，吞吐大荒、萬象在傍，落實他人文造型的獨特風貌，的確是近代中國文化史上無法忽略的一座堂皇巨山。

[下二圖]
《楚戈插畫集》上、下二冊封面書影

楚戈生平年表

1931	・一歲。3月23日，出生於湖南省湘陰縣白水鄉的北沖、楊家大屋旁的一間貧窮小農家，本名袁德星。
1938	・八歲。日本侵華第二年，唸祠堂裡的初級小學，讀《三字經》、《論語》，寫作對聯與絕句。
1941	・十一歲。隨北大回鄉的宋容生學習《左傳》、《詩經》。在宋先生處見到了《芥子園畫譜》、《古今名人畫譜》這類繪畫入門書，也看到牆壁上一些名人的字畫；其中有胡適的對聯，對書畫產生了濃厚興趣。
1947	・十七歲。考進汨羅中學。第一次讀到30年代的作家作品，對老舍、巴金、茅盾、冰心等人入迷。
1948	・十八歲。和同學楊國魂、龔明、熊勃祥一起到長沙從軍。
1949	・十九歲。進駐南京清涼山，遍訪南京附近名勝古蹟。春天移駐上海，首次見識到中國最現代化的大都市，不久即隨軍渡臺。
1954	・二十四歲。隨部隊調到新竹湖口，時常與軍中愛好文藝的夥伴一起研讀新詩、散文和小說，也常到臺北中山堂、圖書館及臺灣省立博物館（今國立臺灣博物館）看書、看畫展。發表第一首現代詩，並開始文學創作。
1957	・二十七歲。調到臺北士林裝甲警衛排。因臺北文化地緣關係，結識許多詩友與畫友，如：紀弦、覃子豪、鄭愁予、商禽、辛鬱、葉泥、劉大任、江漢東、楊英風等人；並參與紀弦所發起的新詩「現代派」運動，寫現代詩。詩作多發表於《藍星》月刊、《現代詩》、《文學雜誌》、《文星》雜誌等。而此時「五月畫會」與「東方畫會」已成立，和其他詩友一起協助現代畫展之展出，並撰文鼓吹。此時已採用「楚戈」筆名，寫了不少藝術評論。
1958	・二十八歲。加入「現代派詩社」。寫散文及藝術評論，並開始畫抽象畫，擔任報社特約撰稿人。
1962	・三十二歲。皈依佛教。受道安法師之邀主編《獅子吼》雜誌。
1964	・三十四歲。與陳守美結婚；次年長女安若（阿寶）出世。
1966	・三十六歲。以陸軍上士軍階退役。出版詩集《青菓》，並自繪插圖。同時考上國立藝專夜間部。
1967	・三十七歲。受俞大綱賞識，邀請到其主持的中國文化學院（今中國文化大學）藝術研究所講授「藝術概論」和「中國文化概論」。
1968	・三十八歲。入國立故宮博物院器物處工作，用心於銅器紋飾研究，旁及上古史與原始宗教之探究。出版《視覺生活》。
1969	・三十九歲。出版《記錄文學》。在《幼獅文藝》連載〈中國藝術之回顧〉，用散文和詩的方式，介紹古代美術。 ・於臺北聚寶盆畫廊舉行「楚戈、李錫奇聯展」。
1970	・四十歲。長子安素（阿吉）出世。
1971	・四十一歲。編寫《故宮琺瑯器》，並在《中華文藝復興月刊》連載〈中國美術通史〉。 ・策劃「臺北第1屆當代藝術家陶瓷展」。
1972	・四十二歲。臺北「中國當代作家書畫展」展出版畫。
1973	・四十三歲。與江兆申、吳鳳培三人押運故宮國寶至韓國漢城展出。 ・受邀於韓國漢城現代畫廊展出水墨畫。
1974	・四十四歲。編撰《故宮如意》，整理中國結及民俗吉祥畫。 ・於日本東京上野美術館參展「中國現代繪畫展」。
1976	・四十六歲。出版圖文並茂的《中華歷史文物》，是當時第一本以個人之力完成的中國美術通史。 ・與瘂弦、洛夫、梅新、商禽、辛鬱、管管等人應韓國文人協會之邀訪問漢城。
1978	・四十八歲。為國立故宮博物院策劃「文物與歷史特展」。 ・11月，為張大千策劃在韓國世宗文化會館之畫展。
1979	・四十九歲。於臺北版畫家畫廊舉行個展。
1981	・五十一歲。醫生診斷罹患鼻咽癌，9月接受電療。 ・於臺北版畫家畫廊舉行個展。
1983	・五十三歲。應邀至香港大學設計學院短期講學；並和睽違了三十四年的母親在香港相見。
1984	・五十四歲。出版詩畫集《散步的山巒》。重訂《視覺生活》。 ・於香港藝術中心舉行「水墨陶瓷版畫個展」。 ・參加韓國漢城「中國現代美展」，兩幅作品為該館收藏。 ・於臺北龍門畫廊舉行個展。

1985	· 五十五歲。出版散文集《再生的火鳥》。
	· 任教東海大學美術系。
	· 應邀訪問美國愛荷華大學「國際作家工作室」。
	· 應美國耶魯大學邀請演講「中國水墨畫的思想背景」。
	· 應美國柏克萊大學邀請演講「龍與中國性崇拜」。
1986	· 五十六歲。出版藝術評論集《審美生活》。此年參加畫展特多,是使楚戈由興趣走向業餘畫家,再由業餘走向職業畫家之路的關鍵性一年。參展:臺北/法國凡爾賽「中國傳統繪畫之新潮流」、韓國漢城「第2屆中韓現代繪畫交流展」、臺北環亞藝術中心「中國水墨畫大展」、臺北市立美術館「中華民國水墨抽象畫展」,以及香港藝術中心「臺北現代畫1986香港大展」。
1987	· 五十七歲。參加畫展的機會多了起來,楚戈不再只是詩人、散文作家、學者,也是畫家。參展:臺北國立歷史博物館「中華民國現代繪畫新貌」、臺北國立歷史博物館「第2屆亞洲美術展覽會」、比利時布魯賽爾「臺灣水墨畫家七人展」、臺北敦煌藝術中心「楚戈、席慕容、蔣勳聯展」,以及巴黎、舊金山「中國現代水墨畫聯展」。
1988	· 五十八歲。為故宮編寫導覽手冊。
	· 受邀國立歷史博物館「中華民國當代藝術創作展」及「第3屆亞洲國際美術展覽」。
	· 受邀漢城奧林匹克「世界運動會美展」,和朱銘共同代表臺灣參加;參展作品〈花季〉為現代水墨山水畫,後為韓國現代美術館收藏。
1989	· 五十九歲。為臺中建府一百週年紀念,設計18公尺高的〈中〉字紀念碑雕刻。主持空中大學「東西方美術欣賞」課程。參加臺北國立歷史博物館「第4屆亞洲國際美術展覽」、臺北市立美術館「向畢卡索致敬展」。
	· 於法國巴黎傑克巴荷遠東藝術畫廊舉行個展。
1990	· 六十歲。參加由法國總統密特朗贊助的法國巴黎國立大圖書館「生命之彩展」,共有全世界五十位畫家參加。於法國守修藝術休閒文化中心舉行個展。
	· 參展臺北國立歷史博物館「第5屆亞洲國際美術展覽」、「現代水墨畫展」臺北、韓國巡迴展。
1991	· 六十一歲。於臺北市立美術館舉行「楚戈的深情世界──楚戈60回顧展」,展出現代水墨、書法、陶瓷及版畫等藝術作品上百件。
	· 於香港藝倡畫廊舉行個展「楚戈:再生的火鳥」。
	· 於臺北清韻畫廊舉行「花季──楚戈、席慕容、蔣勳聯展」。
1992	· 六十二歲。以石版畫〈剎那與永恆〉代表臺灣受邀參加西班牙巴塞隆納「奧林匹克──世界運動會國際美展」,作品並收藏於瑞士奧運博物館。
1993	· 六十三歲。於德國布里門烏比錫美術館舉行個展。
	· 現代水墨畫個展於美國馬利蘭大學美術館、赫巴特威廉大學美術館及華盛頓。
1994	· 六十四歲。於韓國華克山莊鮮金企業美術館舉行「楚戈招待展」,初次在韓國展出西洋排筆編結性抽象畫及書法。
1996	· 六十六歲。於香港科技大學圖書館畫廊舉行「線于無限──楚戈近作展」。
1997	· 六十七歲。於臺灣省立美術館(今國立臺灣美術館)舉行「楚戈觀想結構展」。
1998	· 六十八歲。出任河東堂獅子博物館館長。
	· 參加德國友人陶文淑策劃之「展望21世紀聯展」,於德國呂伯克貝蒂教堂美術館舉行。
	· 於國立歷史博物舉行「楚戈結構作品展」。
1999	· 六十九歲。於香港藝術中心舉行個展。
	· 受邀參加韓國古城扶餘「國際雕刻公園創作展」,青銅雕刻作品〈聯亞〉設置於國際雕刻公園內。
	· 參與德國「中國水墨畫巡迴聯展」。
	· 與陶幼春因拍攝紀錄片相識,結為知己。
2000	· 七十歲。參加上海「新世紀兩岸水墨對話畫展」、日本京都「亞細亞水墨畫三人展」、巴黎「秋季沙龍展」。
2001	· 七十一歲。初識瑞士畫廊主人蕾達女士,受邀於瑞士舉行個展。
2002	· 七十二歲。由美國友人奚密、汪珏、朱寶雍策劃美國巡迴展,在美國加州大學戴維斯分校、舊金山文化中心舉行個展,並在哈佛大學演講。
2003	· 七十三歲。於臺北國父紀念館舉行「人間漫步──楚戈2003創作大展暨藝術研討會」,計有海內外學者、友人五十餘人參與。

2004	・七十四歲。和韓國藝術家鄭璟娟共同展出「繩子與手套的對話」於臺北國立歷史博物館，展出繩結藝術創作。受邀參加韓國「MANIF國際藝術展」。
2005	・七十五歲。參加「現代水墨畫會中國巡迴展」。 ・出版《咖啡館裡的流浪民族》，以及再版《再生的火鳥》。
2006	・七十六歲。個展於上海劉海粟美術館，並於上海LEDA畫廊展出新作。 ・參展蕭瓊瑞策劃「水墨變相」聯展於臺北市立美術館。 ・《楚戈插畫集》上下二冊出版。
2007	・七十七歲。「迴流——楚戈現代水墨大展」於湖南省博物館，並舉辦「楚戈藝術研討會」。此為楚戈繼1988年之後的第二次返鄉。 ・4月，於臺北99°藝術中心舉行個展。 ・參加臺灣中原大學「現代水墨六大家聯展」、香港「水墨新貌——現代水墨畫聯展」。 ・臺南成功大學藝術中心舉辦「楚戈畫展」，展現楚戈多面貌藝術創作。 ・以散文《咖啡館裡的流浪民族》獲得九十六年度中山文藝獎。
2008	・七十八歲。9月，於臺北99°藝術中心舉行個展。 ・迷上油彩，瘋狂投入油彩畫創作。 ・12月，於臺北名山藝廊舉行「是偶然也是必然：楚戈油彩畫展」。
2009	・七十九歲。2月，花費三十年心血之美術史鉅作《龍史》出版。 ・2月，「楚戈油彩畫展」繼臺北展出後，於名山藝廊新竹館接力展出。 ・5月，於臺中大象藝術空間館舉行「喜・相逢——楚戈畫展」、於板橋林家花園舉行「楚戈詩畫展」。 ・9月，於新竹國立交通大學舉行「創作就是要好玩——楚戈藝術大展」。
2010	・八十歲。4月，於臺北長流美術館舉辦「楚戈八十大展」。
2011	・八十一歲。3月，因肺炎引發心肺衰竭，病逝於榮民總醫院。4月9日藝文界為楚戈舉辦盛大隆重的追思會，並獲得總統頒贈褒揚令，表揚其一生對臺灣藝文的貢獻。5月，海葬於臺灣淡水河口。門生故舊為其成立「楚戈文化藝術基金會」。
2013	・9月，《我看故我在——楚戈藝術評論集》於藝術家出版社出版。
2014	・創價學會舉辦「火鳥傳奇—楚戈創作巡迴展」於全臺藝文中心。 ・《家庭美術館——美術家傳記叢書——線條・行走・楚戈》出版。

▌參考資料

・楚戈，〈中國現代畫的前途〉，原載《人與社會》，1977.6，臺北；收入《審美生活》，臺北：爾雅出版社，1986.12，頁37-38。

・楚戈，〈遠古時代的審美對民族性格的塑造〉，臺北：《藝術家》第144期，「中國人與中國畫」專欄，1987.5，頁150。

・楚戈，《散步的山巒》，臺北：夏林含英出版，1984。

・楚戈，《審美生活》，臺北：爾雅，1986。

・楚戈、臺灣省立美術館編輯委員會，《楚戈觀想結構畫展》，臺中：國立臺灣美術館，1997。

・楚戈，《人間漫步：楚戈2003創作大展作品集》，臺北：國父紀念館，2003。

・楚戈，《繩之以藝：楚戈繩結藝術創作》，臺北：國立歷史博物館，2004。

・楚戈，《咖啡館裡的流浪民族》，臺北：九歌，2005。

・楚戈，《想像，不需翻譯：楚戈插畫創作》，臺北：五色石，2006。

・楚戈，《流浪，理直氣壯：楚戈插畫創作》，臺北：五色石，2006。

・楚戈畫、林如玉主編，《是偶然也是必然：楚戈油彩畫集》，臺北市：名山藝術，2008。

・楚戈，《龍史》，臺北：楚戈，2009。

・袁德星（楚戈），《中華歷史文物》，臺北：河洛，1976。

・蕭瓊瑞，《臺灣近現代藝術11家——激盪・迴游》，臺北市：藝術家，2004。

▌感謝：本書承蒙「財團法人楚戈文化藝術基金會」授權圖片及資料提供，特此致謝。

家庭美術館／美術家傳記叢書

線條・行走・楚 戈
蕭瓊瑞／著

發 行 人｜黃才郎
出 版 者｜國立臺灣美術館
地　　址｜403臺中市西區五權西路一段2號
電　　話｜(04) 2372-3552
網　　址｜www.ntmofa.gov.tw
策　　劃｜黃才郎、何政廣
審查委員｜黃冬富、陳瑞文、王耀庭、李郁周
執　　行｜林明賢、潘顯仁
編輯製作｜藝術家出版社
　　　　｜臺北市重慶南路一段147號6樓
　　　　｜電話：(02)2371-9692~3
　　　　｜傳真：(02)2331-7096
編輯顧問｜王秀雄、謝里法、林柏亭、林保堯
總 編 輯｜何政廣
編務總監｜王庭玫
數位後製總監｜陳奕愷
數位後製執行｜陳全明
文圖編採｜林容年、郭淑儀、張羽芃、許祐綸
美術編輯｜柯美麗、王孝嬡、張紓嘉、張娟如
行銷總監｜黃淑瑛
行政經理｜陳慧蘭
企劃專員｜陳艾蓮、徐曼淳、林佳瑩

總 經 銷｜時報文化出版企業股份有限公司
倉　　庫｜桃園縣龜山鄉萬壽路二段351號
電　　話｜(02)2306-6842

南部區域代理｜臺南市西門路一段223巷10弄26號
　　　　　｜電話：(06)261-7268
　　　　　｜傳真：(06)263-7698
製版印刷｜欣佑彩色製版印刷股份有限公司
裝　　訂｜聿成裝訂股份有限公司
電子出版團隊｜圓滿數位科技有限公司

初　　版｜2014年12月
定　　價｜新臺幣600元

統一編號GPN 1010301856
ISBN 978-986-04-2380-8

國家圖書館出版品預行編目資料

線條・行走・楚　戈／蕭瓊瑞 著
-- 初版 -- 臺中市：國立臺灣美術館，2014〔民103〕
　160面：19×26公分

ISBN 978-986-04-2380-8（平裝）

1.楚戈　畫家　3.臺灣傳記

940.9933　　　　　　　　　　　　　　103019272